U0108168

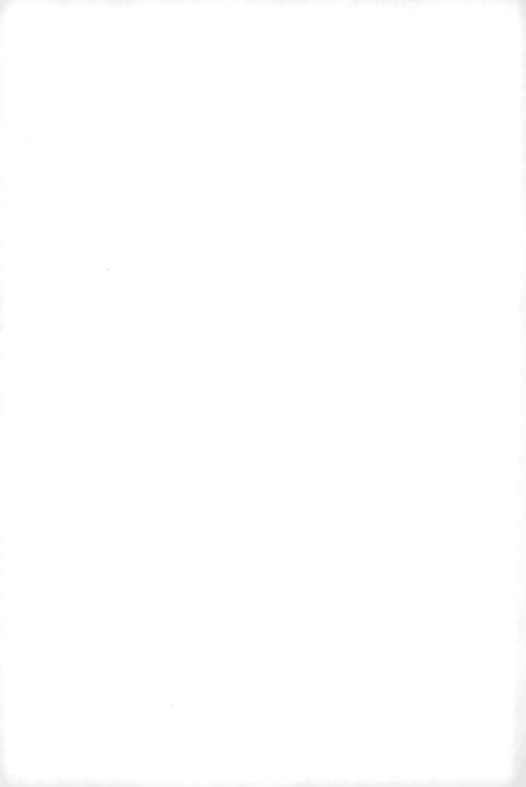

デザイン力の基本

基本
設計力

簡單卻效果超群的
77原則

宇治智子 —— 著

陳聖怡 —— 譯

前言

「哇，醜死了！！」

你是否曾在日常生活中發現有些廣告傳單和資料，雖然看得出來很努力設計，但是卻顯得雜亂無章，有種「非常抱歉的感覺」呢？

我曾經思考過這種「抱歉的感覺」究竟是什麼、為什麼東西會變成那副德性，說得誇張一點，為了消滅這種不及格的設計，我特地收集了很多範本反覆研究，結果發現它們都有以下的共通點：

- 看不見，看不清楚
- 不夠簡潔，重點不明
- 缺乏可信度，感覺很可疑
- 毫不起眼，看完就忘
- 讓人一點也不想分享出去

下一頁的「糟糕範例」，是用一篇叫作「Lorem Ipsum」的版型測試文字做成的排版樣本。可以看得出文字加了陰影、顏色對比度不夠、文字不易閱讀，才會顯得亂七八糟。

糟 糕 範 例 這個糟糕範例使用「Lorem Ipsum」的版型測試文字製作，
方便讀者只注意版面的設計（使讀者無法閱讀文章）

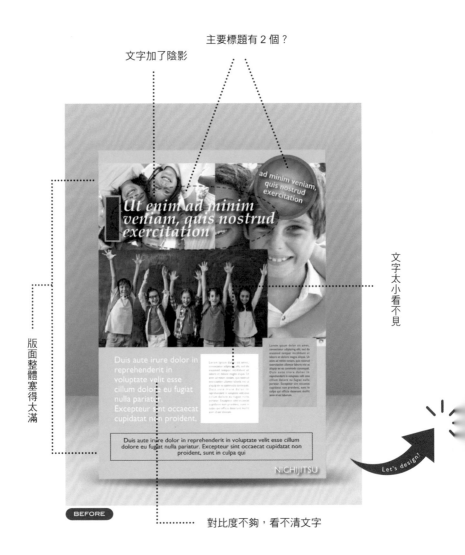

優秀範例 這是按照「避免重疊」「文字不描邊」「經典三色原則」「善用字體的字重」等設計守則修改的改良範本

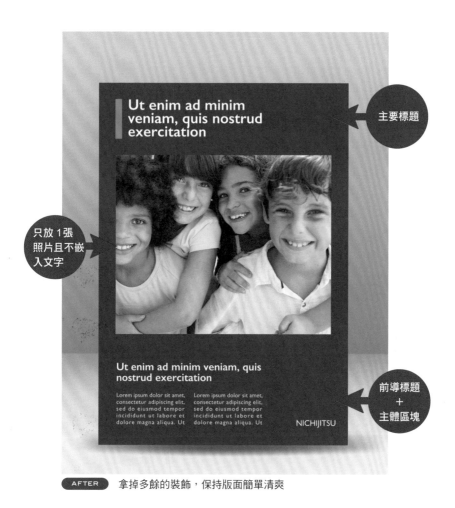

主要標題

只放1張照片且不嵌入文字

前導標題＋主體區塊

AFTER 拿掉多餘的裝飾，保持版面簡單清爽

以按照設計的守則，一步步改善這種「糟糕範例」，並且在這個過程中學到設計的原則，正是我撰寫本書的主因。

現在正處於「共鳴的時代」，有一種訊息溝通手法在行銷上叫作「AISAS」（Attention ╱ Interest ╱ Search ╱ Action ╱ Share），它可以用來指涉在這種時代趨勢下的「消費者行為模式」。

如果將類似的理論套用在設計上，可以列舉出以下五點：

· Accessibility（可讀性、易讀性）
· Impression（印象、顯眼度）
· Sincerity（可信度、誠實性）
· Uniqueness（獨特性、獨創性）
· Share（共鳴、共生、共創力）

尤其是最前面的「Accessibility」和「Impression」，更是全球化社會中不可或缺的設計關鍵要素。若是一項設計無法傳達訊息、印象薄弱，就沒有人會認知到它的存在。

「Sincerity」和「Share」則是非常現代化的手法，具有可信度、能引起共鳴的東西，才能推廣出去。

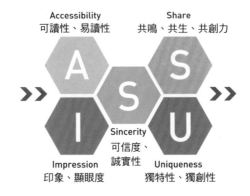

「Uniqueness」與行銷策略的標準思維一樣，它是保持競爭優勢所必備的要素。

本書會在小標題的前方，標示該段說明的訴求是以上五種要素中的哪一種，或是涵蓋全部的效果，帶領讀者逐一解決設計上常見的疑難雜症。同時透過全部共 77 道課題，徹底學會「AISUS」這五大要素。

我在美術大學專攻廣告與 CI（Corporate Identity，企業識別），年輕時曾在大型企業負責做銷售設計，近年則幫忙策畫創立 25 週年的日本家居品牌「Francfranc」的設計方針、擔任鹿兒島設計獎的評審，另外也接受各個企業的設計相關諮詢，從事類似顧問的工作，從北海道到鹿兒島、足跡遍布日本各地。

在這段期間，我總是不停思考該如何讓「設計的基礎」變得更加普及，如何讓「設計的原則」更加廣為人知。

我認為，設計是「掌握計畫成功的關鍵、為創造而生的知識、教養」。設計只要夠正確、夠美觀，就能讓商品的銷售量暴增，公司的氣氛就會變得開朗活潑，徵才的應徵人數就會有驚人的飆升……好處多得不勝枚舉。

本書將「設計的基礎」和「設計帶來的效果」統稱為「基本設計力」。只要有「基本設計力」，你的公司、商品、服務，以及銷售宣傳和公關等商業方面的「改善力」就會步步高升。

讓本書喚醒沉睡在你體內的「基本設計力」吧！來，我們一起來設計！

目次
Contents

前言　　003

第1章　千萬不要隨便動手

01 / 先從「調查」開始　　014

02 / 傳達的主旨　　016

03 / 具體想像「傳達的對象」　　018

04 /「好壞」≠「個人喜好」　　020

05 / 第一印象無法重來　　022

06 / 顯眼≠暢銷　　024

重點整理　　026

COLUMN 何謂「基本設計力」？　　027

第2章　先決定何謂「不適當的設計」

07 / 先決定何謂「不適當的設計」　　030

08 / 來做構思圖板　　032

09 / 不良設計會造成你的困擾　　034

10 / 好設計會助你一臂之力　　036

11 / 透過「取捨」使設計目標更具體　　038

重點整理　　040

COLUMN 基本設計力的基礎在於「思考力」　　041

第 3 章　勇敢割捨

12 / 丟掉不需要的元素（懂了嗎？丟掉！）　044

13 / 保留重大元素（刪除重複元素、凸顯主題）　046

14 / 單一標語、單一視覺　048

15 /「眼睛觀看的順序」和「資訊的優劣」要統一　050

16 / 善用留白（「上鏡」的技術）　052

重點整理　054

第 4 章　營造氣氛

17 / 你想要什麼氣氛？（沉穩？愉悅？溫和？）　056

18 / 預先策畫「總覺得〜」　058

19 / 隨興風　060

20 / 正式感　062

21 /「擄獲式設計」與「吸引式設計」　063

22 / 將設計的一貫性規則化〜風格＆態度〜　064

23 / 決定好「氣氛」，設計起來會更簡單　066

重點整理　068

COLUMN 將氣氛融入「消費者行為模式」中！　069

第 5 章　選擇適合的「字體」

24 / 基本上使用明體和黑體　074

25 / 無襯線體（Sans-serif）是商業上的好夥伴　078

26 / 呈現「高級感」的襯線體　082

27 / 營造隨興氣氛卻不顯廉價的祕訣　086

28 / 字體需要熟用的不是種類，而是「字重」　088

29 / 字體要選用同一「字族」　090

30 / 千萬別想用字體來「表現」　092

重點整理　094

COLUMN 字體的補充説明　095

第6章　活用「色數戰略」與「經典三色原則」

31 / 決定顏色前，先決定「戰略」　098

32 / 省事又有品味的「經典三色原則」　102

33 / 決定主色的方法　104

34 / 輔助色的挑選重點，在於功能性　108

35 / 方便又簡單的調色盤作法　110

重點整理　112

COLUMN 眼睛所見的顏色會因環境而改變　113

第7章　使用「照片」「插圖」的基本原則

36 / 照片和插圖要注重「功能」和「印象」　116

37 / 照片和插圖的表現方式就是物盡其用　118

38 / 照片品質九成取決於採光　120

39 / 別用藍光拍攝食物　122

40 / 注重觀看者的視角　124

41 / 三分法構圖與中心構圖　126

42 / 加工照片的訣竅　128

43 / 營造親切感　130

44 / 用裁切或色調改變印象　132

45 / 將照片轉成插圖，增加表現力　　134

46 / 有效運用插圖、影片　　136

47 / 商業上處理照片與插圖重點　　138

48 / 委託案件的五大重點　　140

49 / 如何防止免費素材、圖庫造成的糾紛　　142

重點整理　　144

COLUMN 紐約市「高線公園」的都市設計

　　　～標誌和照片是產業規模的拓展起點～　　145

第8章　統整、彙集、凸顯

50 / 整理設計的風格　　148

51 / 空白的意義　　150

52 / 用設計誘導視線　　154

53 / 靠左、置中、靠右　　156

54 / 放大文字卻還是看不清楚的原因　　158

55 / 設計的「觀看、閱讀」準則　　160

重點整理　　162

第9章　設計出深植人心的資料

56 / 原則上是一頁一主題　　164

57 / 圖表的配色　　166

58 / 圖表要清楚易讀　　168

59 / 引導觀看的簡報頁面　　170

60 / 引導閱讀的簡報頁面　　172

61 / 運用外邊距的技巧　　174

62 / 承襲基本再加上「個人設計感」　176

63 / 製作關鍵投影片　178

重點整理　180

COLUMN 設計是一種「資產」　181

第 10 章　依循設計的原則來嘗試設計吧

64 / 用「重點不明的傳單」當作反面教材　184

65 / 用設計表現「目的」　186

66 / 用目標族群作為吸睛主軸　188

67 / 展現魅力，吸引人氣　190

68 / 安排「視線的流向」　192

69 / 分散資訊並製造強弱，讓人從遠方也能看得一清二楚　194

70 / 做成可延展成任何尺寸的設計　196

71 / 增加資訊時要善用網格　198

72 / 三種廣告傳單的模版範例　201

73 / 字體最多用兩種　204

74 / 傳達對象為三十人以內時　207

75 / 傳達對象為三百人以內時　208

76 / 傳達給大眾的設計　210

77 / 把設計延展到各式各樣的媒體上　212

重點整理　214

COLUMN 日常生活也不可或缺的「基本設計力」　216

後記　218

參考文獻及網站　221

// 第 1 章 //

千萬不要隨便動手

01 / 先從「調查」開始

只要學會「基本設計力」,任何人都能變成設計高手。那麼第一個問題來了,各位平常是怎麼開始設計的呢?

AISUS 欲速則不達。專家會先「調查」和「準備」

如果你是抱著「反正先開始設計再說」的心態,就無法判斷自己做得究竟好不好,後續會花費更多時間。

雖然你也可能是「早就知道不能先動手」的人,但實際上來說,選擇先動手的人還是占了多數。倘若是專業的設計師,首先會做的就是「調查」和「準備」。

錯誤▶ **不做調查**	✕不了解概況就直接設計(難以判斷好壞) ✕未決定目的就直接設計(混亂、無法做決定) ✕搞不清楚對象就直接設計(表現模糊不清) ✕什麼也不想就沒頭沒腦地開始做(花太多時間) ✕沒有實地考察(做出不符需求的成品)
	↓
正確▶ **確實調查**	☐了解背景/了解課題/了解環境 ☐實地勘察,掌握現況 ☐確認設計的「目的」 ☐確認設計的「傳達對象」 ☐整理以上內容,思考策略

`AISUS`　釐清條件（課題）

直到你除了動手設計外，沒有任何疑問（已釐清所有條件）、已經做好萬全的準備，就可以開始設計了。

假設你現在要做一張宣傳餐廳新服務的廣告單。這個服務內容非常棒，讓你的內心充滿期待。可是，當你正準備動手設計傳單時，才發現設計模版成千上萬，令你無從下手。一旦你開始猶豫，整個作業都會停擺；加上時間不足，你只好先排版再說，結果怎麼看怎麼怪……這些狀況，就是典型的「調查不足」所造成的現象。

在設計上遇到的困擾，十之八九只要釐清條件（課題）的內容就能解決了。只要確實做好調查，每個人都能從大量的模版中準確找出「最適合的版型」。

`AISUS`　開始設計以前

□ 釐清條件（課題）
□ 決定好、壞的基準
□ 事前與案主建立價值觀的共識
□ 盡量備齊所有素材
□ 避免修改

BEFORE　隨便開始動手

AFTER　確實調查後再開工

02 / 傳達的主旨

要「確實傳達主旨」，必須先理解視覺傳達的機制，簡化傳達的內容。最重要的是釐清「傳達主旨的目的（通知、招攬顧客等）」，以及「印象效果的目標（製造視覺衝擊、引起共鳴等）」。

IMPRESSION 人眼的機制

兔子的天敵很多，所以牠們的眼睛位於臉部的兩側，能夠一眼看進大量的事物，以策安全。但人類的眼睛注重「看清楚單一事物（眼前事物）」的功能，所以無法「同時看見許多事物」。設計也是同樣的道理，「必須讓人看向單一定點」。

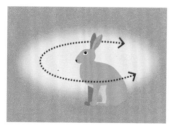
兔子的視野→為了看清楚周邊環境

人的視野→為了看清楚眼前的對象

若要提升視覺傳達的效果，就要盡可能簡化傳達的主旨。如果是視覺效果不易傳達的事物，可以改用文字表達，讓圖像和標語相輔相成、各司其職。廣告界有「吸睛」和「視覺衝擊」之類的說法，這也可以算是一種運用人眼物理機制的手法。

ACCESSIBILITY 準確掌握傳達的「目標」

要釐清視覺傳達的目標，像是只需要傳達資訊就好、希望招攬顧客、藉由活動的舉辦來達到啓蒙的目的……等。舉例來說，以下三者的目標就各不相同：

通知▶用強烈的印象宣傳活動內容（注重衝擊力）

攬客▶讓觀眾興起購票的念頭（注重動線設計）

啓蒙▶使有相關嗜好或思想的觀眾產生共鳴（注重主題）

如果目標是「通知」，就要用照片或標題圖像製造衝擊力，再用文字傳達詳細的資訊；如果目標是「攬客」，就要做好「動線設計」，將購買理由到購買方式的流程全部安排妥當；如果目標是「啓蒙」，就要選用主題性強烈的照片或素材，激發所有觀眾的特定反應。依據要傳達的「目標」，選擇最適合的表現手法。

ACCESSIBILITY 如何做出能有效傳達的設計

☐ 簡化想傳達的主旨

☐ 釐清目標

☐ 選擇視覺效果

☐ 各別運用宣傳的素材

03 / 具體想像「傳達的對象」

> 「要傳達的對象是誰」，是和「傳達的主旨」一樣重要的條件。是針對商務人士，還是以學生為目標族群？表現手法會因傳達的對象而異。假如對象是商務人士，手法又會因為年齡和職種而有所不同。在行銷方面，則是將這種釐清具體傳達對象的作法稱為「客群分析」。

ACCESSIBILITY 要弄清楚「傳達的對象」

一定要想清楚對象是「誰」，而且要盡可能具體地想像。

先假設對象是「職業婦女」「四十多歲女性」，再沿著這個具體的主軸詳細寫出她的消費動向、嗜好、志向等。

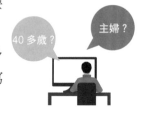

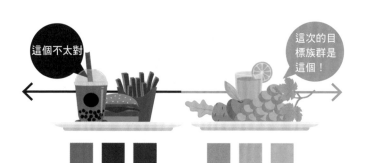

愛吃垃圾食品：每日飲食都以咖啡色食物為主

崇尚自然：每日飲食以維他命色彩、顏色繽紛的食物為主

如果只是粗略地將對象定爲「職業婦女」，可能會導出太多方向和選項，畢竟這世上有「千百種職業婦女」。比方說，你要開一間全新的食品超市，想做一份適用於「職業婦女」的廣告傳單，但「職業婦女」對食物的喜好不盡相同，尤其是偏好健康飲食和有機蔬菜的客群，與不在乎添加防腐劑、色素和化學調味料的客群，兩者選購食品的傾向完全不一樣。

ACCESSIBILITY 限定目標族群的設計也有風險

只要釐清這次的目標客群是「崇尚自然」的人，選擇設計模版、思考配色時就會輕鬆很多。

比方說，你可以確定在設計中使用自然元素有助於提高接受度，也能確定配色不能令人聯想到有害健康的食物，否則就是「不對」的設計。

不過，鎖定客群雖然能提高設計的效率，但也伴隨著風險，特別是在談論表現手法前，必須先顧及設計的功能面（可讀性、易讀性等），最好盡量採用多數人都能接受的方法。也就是說，在設計功能上，最重要的是讓每個人都能看清楚、看得懂，而且又能根據各人需求影響到特定的對象。

侷限太多，宣傳效果可能不好

最好能從限定的對象向外推廣

04 / 「好壞」≠「個人喜好」

不論是做設計還是修改設計，甚至是評論設計時，都需要一個
非常重要的觀念。那就是絕不能把「好、壞」和「個人喜好」
混為一談。

AISUS 設計師千萬不能依自己的喜好做設計

在企業研習或講座上，聽眾找我商量的「設計困擾」通常
有以下幾種：

× 設計師依自己的喜好做設計

× 設計師強迫案主接受自己的方案，不接受批評

× 設計師不願配合修改

× 設計師無視案主的意見

AISUS 不了解詳情的人用一己之見突然推翻設計

另外我也聽到有人說，總會遇到根本沒有深入了解案件的
外人開口干涉，造成設計上的困擾，比如：

× 老闆「一聲令下」推翻整個設計

× 讓根本不了解詳情的員工投票決定採用哪種設計

× 採納老是不來開會卻愛大小聲的人發表的意見

像這樣依靠毫無根據的個人看法、只憑說話大聲的人發表
的意見來判斷，根本無法做出符合目的的好設計。

AISUS 切割「品質」與「喜好」

首先，設計應當要以可讀性、易讀性這些與「品質（包含通用性）」相關的要素爲優先。

下面是一張婚宴的邀請涵。STEP1 修改了排版，讓文字更好閱讀，也拿掉了文字的陰影；STEP2 則是根據案主的需求，選用了「感覺很適合的圖片」。

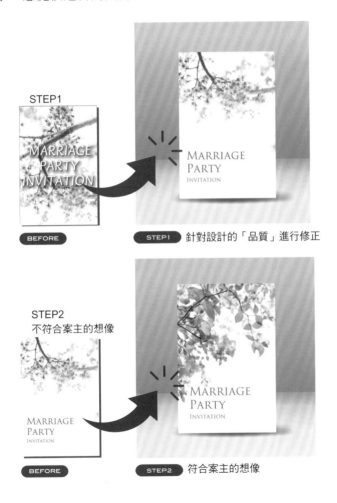

STEP1

BEFORE

STEP1 針對設計的「品質」進行修正

STEP2
不符合案主的想像

BEFORE

STEP2 符合案主的想像

05 / 第一印象無法重來

「第一印象無法重來。」這句話說得一點也沒錯。要把商品的包裝當作傳達商品價值的第一個媒介，所以設計要能夠吸引顧客拿取，而且要適合內容物。

IMPRESSION 先從吸引目光開始

日本山口縣防府市三田尻有間味噌鋪叫作一馬本店，堅持使用傳統的「木桶釀造」手法。一馬本店製造的麥味噌，擁有豐富的滋味和醇香，是內行人才知道的熱門商品，連東京講究素材的日本料理店也會使用。

早在我幫他們改版設計新包裝前，這家店就已經在「休息站」之類的特設商店販售商品了。但是在實際造訪釀造廠、了解「木桶釀造」的詳情前，我從來不曾碰過這家味噌鋪的麥味噌及其他任何商品，大概是因為我根本沒有看到……我從來沒注意到架上有這些商品。

BEFORE 只標示商品名稱（想像圖）

UNIQUENESS 用包裝表現內容的優點

我接下包裝改版的設計案後，向店家詢問釀造廠的創業緣由，以及當時三田尻港的事蹟，請教了很多或許可以應用在設計上的故事。首先，我知道店名「一馬本店」這個名字，是因為他們生產出當地最好吃的味噌、廣受好評，被人稱為一級棒美味

（Ichiban Umai）的味噌鋪～一馬（Ichi uma）～，才流傳至今。

　　因此，我在這次的改版設計裡捨棄了品名「茄子芥籽醪味噌」，改用味噌品牌（這一帶最美味＝）「一馬」作爲主要特色。

　　結果，商品的陳列面積變大→進入顧客的視野→引起顧客的好奇心並拿起來看，於是上門來洽購的新客戶變多了，銷售量也蒸蒸日上。雖然這麼說有點自誇，但聽說商品的評價非常好。

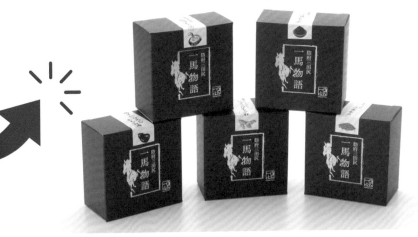

AFTER　　主打品牌故事的全新包裝

UNIQUENESS 把設計當成「最初的邂逅」

　　如果想用第一印象吸引大眾的目光，要注意以下幾點：

□ 給不認識自己的人看看（意識）

□ 小心避免招致誤解（策略）

□ 正確傳達自己的價值（策略）

□ 一開始就要講明故事或由來（構思）

06 / 顯眼 ≠ 暢銷

第一印象雖然很重要，但並不是只要夠顯眼就好了。不論是海報或商品，都必須能夠打動觀看者的心。設計前，要先思考如何安排「打動人心」到「採取實際行動」的過程。

SINCERITY 因為有實感，才會行動

如果你有一個非常想推銷出去的商品，往往會爲了傳達這份熱情，而「硬要」放大宣傳文字、做成醒目的設計。但最重要的還是要讓觀看者產生一種自己符合設計目標的實感（後續章節會再詳細說明如何引發對象的實感）。

爲了使看設計的人可以做出你期望中的行動，就要用設計喚醒他們的體驗價值和共鳴。反之，若是觀看者本身沒有這股意願，你再怎麼大聲強迫人家，也只會造成反效果。

一旦惹人厭，再怎麼強迫也沒有用

體驗價值和共鳴才是設計的關鍵

SHARE 因為產生共鳴而心動

我舉一個「請勿任意丟棄塑膠垃圾」的海報當例子吧。其實，之前有一部動物影片（從烏龜的鼻子裡拔出吸管的影片）蔚為話題，促使全世界迅速發起大動作的「減塑運動」。

プラスチックごみを
海へ流さないでください。

這部影片並沒有任何浮誇的表演和影像，只是喚起了觀眾的「共鳴」，才會推廣開來。像這樣先考慮了傳達對象的設計，不顯眼的靜態表現有時反而更能衝擊人心。

ACCESSIBILITY 容易促成下一步的行動

只要能夠打動人心，就能使人更進一步採取行動。像是讓人同意捐款、願意預先登錄會員、提供折扣優惠來促進回購率等，事先為消費者鋪好你希望他走的路線，這種手法就叫作「動線設計」。

「動線設計」要是做不好，商品便賣不出去，當然更不可能暢銷。現在，世界各地有許多設計師都在從事動線設計的工作、安排這種從打動人心到下單購買的「動線設計」。

重點整理

- ✔ 不要隨便開始動手設計

- ✔ 確實調查設計的背景、目的、環境等因素

- ✔ 事前與案主建立好、壞等判斷基準的價值觀共識

- ✔ 材料盡量準備齊全（避免修改）

- ✔ 簡化傳達的主旨

- ✔ 釐清目標

- ✔ 選擇視覺效果（通知、攬客、啟蒙等）

- ✔ 釐清各種宣傳素材的用途

- ✔ 具體思考「傳達的對象」

- ✔ 絕不能把「好壞」和「個人喜好」混為一談

- ✔ 把「設計」當作最初的邂逅

- ✔ 顯眼不代表能暢銷

- ✔ 構思能引發共鳴、打動人心的設計

- ✔ 要提高銷售量，就要好好設計打動人心到下單購買的「動線」

何謂「基本設計力」?

所謂的「設計」,並非只是編排文字、照片、插圖,或是用素材裝飾的技術而已。

「Design」這個詞源自拉丁語,意思是「依照某個方向推進計畫」,所以才會譯成「設計」。而且,其中也包含了「孕育出新意義」的哲學暗示。

我們至今認為「理所當然」的事物,只要重新整理、「設計」成全新的狀態(或形式),就能發揮出它最大的價值。為現有的固定形式發掘出嶄新的價值,可以讓我們重新認識問題的本質。

舉例來說,日本人應該大多都聽過進軍國際市場的「今治毛巾」這個品牌的成功故事。

事實上,大約在十年前,我在岡山舉辦設計講座時,該品牌的老闆特地從今治帶毛巾來會場上推銷。當時,今治毛巾才剛品牌化,品牌的「商標設計」在業界內蔚為話題;但是,一般消費者卻還沒有實際感受到今治毛巾卓越的品質(認知品牌的價值)。

如今,在促銷優惠、活動贈品、紀念禮品、足球隊的官方毛巾等形形色色的場合,「今治毛巾」的品質都廣受好評,也成了上市銷售的名牌商品。當時四處奔波推銷的老闆,現在肯定也因為大量訂單而分身乏術。

從毛巾的品質和生產技術方面來說,現在的狀態才是「今治毛巾」原本真正的模樣,而品牌商標發揮了設計的功能,成為帶領它通往成功的橋樑。

即便不是從事設計師這一行的人,也能活用設計來發掘自己的課題,將之重組成最佳化的全新型態,並找出全新的意義,引

導出解決方案。這就是「基本設計力」。

　　而且，一個優良的設計，不僅可以解決最初制定的課題，還能連帶快速解決其他多項課題，造成超乎期待的躍進。也就是可以提高性價比、提高創造性，也能提升成果……這就是「設計帶來的創新」。

　　近年來，設計工具也有大幅進步，在這人人都能設計的時代，不只限於商業場合，對所有人來說，「基本設計力」都是越來越受到重視、追求的能力。

先決定何謂「不適當的設計」

07 / 先決定何謂「不適當的設計」

要做出好的設計，一開始就要先定義「不適當」的印象。即使大多數人無法立刻想出什麼才是好的設計，但至少可以明確地想像出何謂「肯定不適當」的設計。

UNIQUENESS 設計沒有「像算術一樣的正確答案」

沒有任何方向就開始胡亂設計的話，會陷入「設計迷惘」（越做越不知道什麼才是好設計的狀態）。除此之外，輕易模仿時下流行的設計，也有「抄襲」的嫌疑，難保不會惹禍上身。

這裡假設我要舉辦一場講座，主旨是實踐「基本設計力」這本書的內容，來試著準備廣告傳單的設計吧。

BEFORE

①品味偏差（過於針對女性）
②幼稚、不成熟的印象
③質感很廉價、隨便

←明確定義這種設計不適當！

現在開始要做的設計？

AFTER

首先，「基本設計力」是一本學習商業技巧的「基礎」書籍，所以「太可愛（設計品味偏差）」並不符合這個目標，很顯然就是「不適當」。

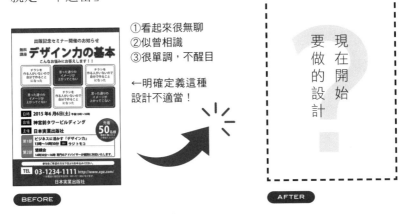

①看起來很無聊
②似曾相識
③很單調，不醒目

←明確定義這種設計不適當！

現在開始要做的設計？

BEFORE

AFTER

此外，很多讀者不僅在意易讀性，也會在不知不覺中渴望耳目一新的感覺。既普通又不引人注意的設計，也算是「不適當」的設計方向。

UNIQUENESS **釐清不適當設計的練習（需 10～20 分鐘）**

□ 寫出所有「不想要的感覺」
□ 之後再慢慢思考「想要的感覺」
□ 不抄襲、不做類似的設計
□ 避免傷害特定人士（考量多元化）

有時候我們為了慎重整理出設計方向，反而會模糊焦點、陷入設計迷惘，結果在無意間做出預料之外的成果，千萬要小心。

08 / 來做構思圖板

釐清哪些是「不適當的設計」後，接著就來做一張「理想中」的構思圖板。

製作時盡可能不要用文字描述，請用圖畫或照片來表現。盡量將腦中的想像可視化，就能從文字以外的角度發現重要的關鍵。

UNIQUENESS 聚焦於「未滿足」的部分

製作設計用的構思圖板時，要將「理想中」的場面分別記錄在不同的便條紙上。畫得好不好都沒關係，隨手亂畫也無妨，也不一定非得要畫圖，像設計師一樣使用素材集、拼貼照片的方法也沒問題。

假設你要設計一張「探討如何提升書籍銷量的講座」海報，用上述方式畫出你理想中的結果，那應該會畫出「書都擺在店內平檯上」「銷量增加，你很高興地蹦蹦跳」之類的場面。

如果改用照片拼貼的方法，那就選擇合適的照片，將你腦海中「參加講座的讀者都很開心享受」的思緒可視化。

UNIQUENESS 從畫好的場面中顯現出「潛在答案」

假使你沒有製作「理想中」的構思圖板就開始設計海報，版面就只會充斥著你想要表達的事項。只用文字很難傳達出你的「雀躍感」和「理想中的自己」，這樣會遺漏用圖像才能傳達的「重大要素（潛在的答案）」。

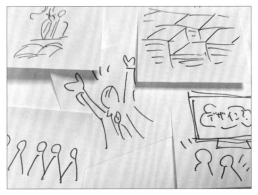

理想中的結果（書籍大賣、變成暢銷書！）

理想中的結果（成功吸引讀者，大家和樂融融。講座很成功！）

UNIQUENESS **畫出想像中的場面（需 15 ～ 20 分鐘）**

☐ 詳細畫出成果和目的，不要談商品和銷售

☐ 構思圖板要畫兩張以上

☐ 畫得不好也沒關係，可以改用照片、素材集或免費圖庫來製作

☐ 與案主共享這些樂觀的場面和後續構想

09 / 不良設計會造成你的困擾

對於設計好壞有幾種分辨的方法。但最直接的方法是，如果那份設計造成你的困擾，就可以直接當它是「不良的設計」。

SINCERITY 不良設計會降低工作產值

好設計會是一個非常機靈優秀的助手，幫你減少許多雜務；且先不論造型是否美觀，如果它會引來客戶抱怨、導致銷售額下降，那就是「不良的設計」。無法發揮功能的不良設計，會造成以下這些問題：

× 讓人不想看、看不清楚
× 無法帶來好印象
× 客訴接二連三
× 銷售額下降
× 漸漸失去人氣
× 讓人看完就忘
× 沒人放在心上
× 無法提高

不良設計不僅無法減少工作，還會增加處理客訴的麻煩

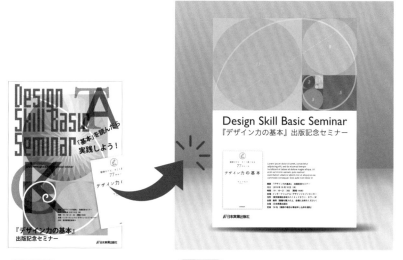

BEFORE
×缺乏重要的商品資訊
×標題不易讀、看不清楚

AFTER
○好讀、好懂
○視線動向安排得很好

　　有些人會偏頗地認定設計只是一種「手工」，或是覺得邊做邊構思就行了；但在開始做設計前，先決定好「應避免的事」和「錯誤的目標」才是設計的基本。

　　如果你發現自己設計時老是碰壁，很有可能是你一開始就沒做調查、沒有與案主建立迴避不良設計的共識，缺乏充足的準備和思慮。

[SINCERITY] **如何避免不良設計**

□商標、標題、文字訊息要清楚易讀

□不可製造錯誤的印象

□考量視線的動向

□不添加多餘的元素

□重視整體感、一貫性

10 / 好設計會助你一臂之力

> 好的設計會助你一臂之力。
>
> 現代人評論設計往往會著重於頂尖性、先進度、高功能等方面，
> 但是從古延續至今的傳統設計、廣為全世界使用的設計，也都
> 對某些人有助益。
>
> 設計的「功能面」固然重要，但千萬別忘記「設計感」才能真
> 正幫助你。

SINCERITY 好設計能親近人性、建立關係

推特（Twitter）在服務上線初期，因為無法負荷急速增加的使用者人數和推文數，經常發生伺服器當機的狀況。當時，其他各種網路服務也面臨相同的處境，它們大多直接在網頁上顯示維修中的圖示和「請稍候」的字樣，來應對這種狀況。

但是，推特並沒有使用這種文字告示。每當系統故障時，它都會在網頁上顯示逗趣的鯨魚圖案。一般來說，用戶遇到網路服務無法使用時，都會抱怨「拜託快點修好」「搞什麼東西啊」，不過因為這個鯨魚圖案實在太可愛了，導致很多用戶感到親切，紛紛發推文說「氣都消了」「太可愛所以算了」，反而替當時還只是小眾平台的推特做了一場成功的公關宣傳。

這就是「討喜的設計」拯救企業困境的典型案例。好的設計可以打動客戶的心，為彼此建立良好的關係。

鯨魚又浮出水面啦～真受不了（笑）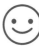

「啊，伺服器又當了？氣死人！」

SINCERITY **好設計的效果**

□ 減少解釋和說明的工夫　　　□ 提升動力

□ 工作更輕鬆　　　　　　　　□ 提升幹勁

□ 提高銷售額　　　　　　　　□ 吸引好人聚集

11 / 透過「取捨」使設計目標更具體

好設計除了要易讀又易懂以外，還要具備出類拔萃的「存在感」和「設計感」。

要做出這種設計，在製作過程中要盡可能準備越多方案越好，接著再一一淘汰「不適當」的，選出更能揭露出理想形象的方案。透過多次二選一的抉擇，有助於鞏固設計的主軸、創造出富有獨特性的設計。

UNIQUENESS 要具備對「方針」的想像

「設計取決於方針」，這是一個非常重要的概念。

我們之所以會猶豫「A 案好還是 B 案好」，或是容易中途受到干擾，通常都是因為腦內對方針的想像太過薄弱。只要能明確想像出方針的樣子，隨時都能做出正確的判斷並繼續前進。

UNIQUENESS 「興奮」有助於產生想像

接著，我們要繼續製作「基本設計力」這本書的講座宣傳單，目的是使這本書的內容對商業場面和日常生活有所助益。講座的理念是希望大家能夠「懷著興奮的心情」「愉快地」學習設計技巧，避開一切艱澀、難懂的理論。

在明確定義理念時，顧及「感情的波動」是非常重要的。

人類的記憶會將感情和視覺圖像組合起來再記入腦中，所以經過時間考驗卻依舊深植人心的設計，大多都是這種訴諸於

感情的設計。

　當你面臨二選一的場面時，不用考慮，直接選擇可以打動人心、令人「興奮」的設計吧。

BEFORE ✕ 一點都不興奮
　　　　✕ 無法想像會是怎樣的
　　　　　講座

AFTER ◯ 活動好像很有趣
　　　　◯ 從參加者的角度出發設計

UNIQUENESS 如何讓設計目標更加具體

☐ 釐清對於方針的想像（主軸）

☐ 將訴諸感情的關鍵字和視覺圖像組合起來，與案主共享

重點整理

- ✔ 寫出所有「不想要的感覺」

- ✔ 在構思圖板上詳細畫出成果和目的

- ✔ 將樂觀的想像可視化（做成構思圖板）與案主共享

- ✔ 盡量畫更多構思圖板，畫技不好也沒關係

- ✔ 構思圖板也可以使用照片拼貼

- ✔ 商標、標題、文字訊息要清楚易讀

- ✔ 不可製造錯誤的印象

- ✔ 重視整體感、一貫性

- ✔ 好設計會助你一臂之力

- ✔ 好設計可以減少解釋和說明的工夫

- ✔ 好設計可以讓工作變輕鬆

- ✔ 好設計可以提高銷售額

- ✔ 好設計可以提升動力

- ✔ 釐清設計的主軸

- ✔ 將感性關鍵字和視覺圖像組合起來，與案主共享

基本設計力的基礎在於「思考力」

我認為在現代社會，非設計者學習「基本設計力」，具有非凡重大的意義。

「設計思維」已經是一項廣受矚目的商業技巧了，但是對於改善經營手法和解決問題的能力貢獻最大的，其實是在設計思維的下一步「實踐階段」。

如果是自己心中已經有完整形象的東西，做起來雖然簡單很多，但難免還是會因為尚未得出答案而感到擔憂、因為不熟悉而感到失措，結果還是忍不住使用老套的方法做設計……

在這種環境下，有個可以讓大家都能踏實進行設計實踐階段的方法，那就是第2章提到的「排除明顯不適當的選項」。

不只是設計，當我們重新開始做某件事，而且是目標未必只有一個的商業課題時，最重要的是擁有綜觀全局的視野，並持續提升品質。這不僅是針對大型企畫案，即便只是個人為部門內部製作一張傳單，也適用於同樣的道理。

我到目前為止，在日本各地舉辦過很多這種非設計業界人士取向的「提升設計技巧」講座，事後也聽到「某個方法很有用」之類的感想回饋，而其中對多數人最有用的，果然就是在設計過程中「淘汰不適當選項」的方法。

特別是在今後的時代，必定會更加要求我們①一開始就要主動挑戰沒有先例的事、②一旦開始就要盡量持續下去。而要同時滿足這兩個要件的最初條件，就是「淘汰不適當的選項」。

只要明確釐清不可嘗試的方向，腦海中就會自然而然浮現全新的構想和想像了。

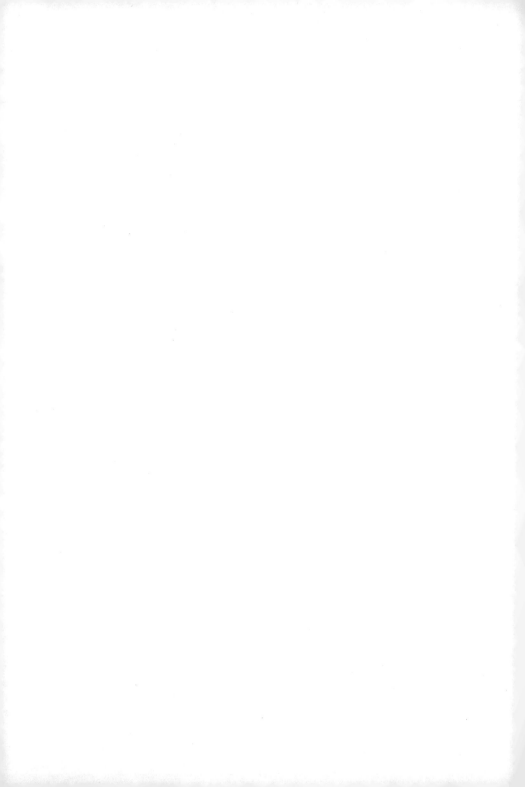

勇敢割捨

12 / 丟掉不需要的元素（懂了嗎？丟掉！）

> 為了使設計更貼近自己的想像，其中訣竅就是善用「減法」。
> 把不需要的、重複的元素，通通都丟掉吧！要是在有限的空間裡放入過多資訊，反而不容易傳達設計的主旨。
> 所以懂了嗎？丟掉！

ACCESSIBILITY 依屬性整理資訊，避免重複

　　如果爲了詳細傳達資訊，像下頁左圖一樣，一直重複相同的要素，反而會讓主旨變得很難懂。仔細檢查下列項目，刪除重複的資訊吧：

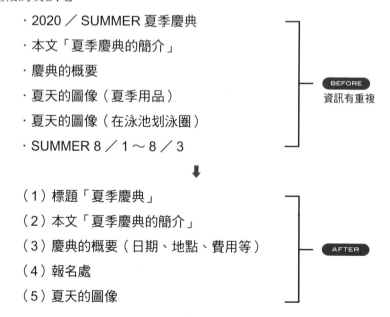

- · 2020 ／ SUMMER 夏季慶典
- · 本文「夏季慶典的簡介」
- · 慶典的概要
- · 夏天的圖像（夏季用品）
- · 夏天的圖像（在泳池划泳圈）
- · SUMMER 8 ／ 1 ～ 8 ／ 3

BEFORE
資訊有重複

- （1）標題「夏季慶典」
- （2）本文「夏季慶典的簡介」
- （3）慶典的概要（日期、地點、費用等）
- （4）報名處
- （5）夏天的圖像

AFTER

ACCESSIBILITY 先彙整標題四周的元素

為了讓設計和排版進行得更順利，按照屬性重新整理要放入的資訊。

這項工作稱作「設計資訊」，「設計資訊」可以讓資訊的屬性和優先順序更清楚，有助於提高作業效率，讓設計成品變得更清楚易懂。

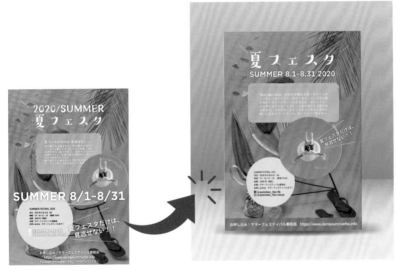

BEFORE 類似的內容出現好幾次　　**AFTER** 刪掉重複的元素，清楚多了

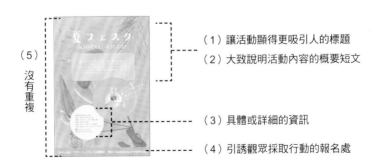

（5）沒有重複

（1）讓活動顯得更吸引人的標題
（2）大致說明活動內容的概要短文

（3）具體或詳細的資訊

（4）引誘觀眾採取行動的報名處

13 / 保留重大元素
（刪除重複元素、凸顯主題）

> 如果發現元素重複了，當然要保留比較重要的那一個。
> 「會猶豫的話就刪除」，是做出取捨的最高原則。

IMPRESSION 將照片和插圖精簡成一張主打作

假設剛才的「夏季慶典」廣告，要刊登在某個網路媒體上。

近年來，因應智慧型手機普及，使得單一原稿也能在各種空間上延展成不同樣式。此時就要「用一張照片或插圖當主打」，盡量簡單就好。

ACCESSIBILITY 照片、插圖要與文字分開表現

照片不要裁切、不要拼貼，文章也要獨立配置，不需要的資訊通通刪除（Facebook等網站會因為照片上的文字過多，而拒絕廣告刊登的申請，因此文字的大小和粗細都要限定為一種）。

如此一來，內容就會更簡約，凸顯想傳達的主題，更容易誘導觀看者的視線、讓觀看者願意閱讀。這就是「資訊已經過妥善設計的狀態」。

BEFORE

亂七八糟，難以看出主題

IMPRESSION 二度利用可以做出簡單又印象深刻的版面

只要妥善設計好資訊，二度利用時設計起來也會更順利。

比方說，在製作簡易宣傳短片、做成貼紙分送、做成杯墊供店家使用、做成網頁橫幅廣告等場合時，這樣的設計會更容易延展成不同樣式。

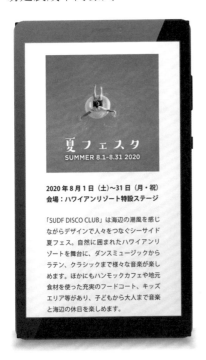

從兩張「夏季慶典」的圖像中，選出一張比較容易嵌入小正方形空間的圖，另一張直接捨棄，這樣能讓版面更簡潔清楚

AFTER

需要改成各種尺寸時，選用清楚的圖像會更容易傳達主題

14 / 單一標語、單一視覺

從做好的設計中，刪去不需要的元素是很重要的工作；或是一開始就使用固定格式，也有助於提高作業效率。
讓我們來熟悉一下可以做出優秀設計、方便設計者製作，又能讓觀看者留下印象的廣告排版基本概念吧！

IMPRESSION 縮減要素，排版才會簡單又輕鬆

如同第 1 章所說的，人類的眼睛擅長集中觀看單一事物的中心。也就是說，比起大量物件四處分散的版面，整理清晰的版面比較容易觀看。

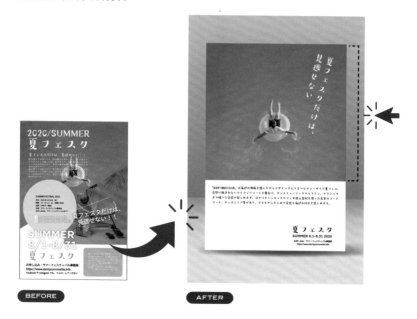

BEFORE　　　AFTER

不使用插圖或照片，而是用標語作爲吸睛主軸（主視覺）的場合，也適用同樣的原則。

（1）初級→四方形圖片＋白底配文字

同左頁的範例一般，將視覺用與文字用區塊分開。文字基本上是配置在白底上，所以只需要判斷文字採用靠左、置中等哪一種對齊方式即可。文字資訊的部分要盡可能簡潔易懂，版面也要簡單清爽。

（2）中級→在滿版照片的留白處放文字

在視覺區域裡，保留留白作爲配置文字的區域，再排入廣告標語。此外，爲了避免版面不易閱讀，千萬不要隨便替文字添加白邊。

近年也有智慧型手機應用程式和非設計師取向的軟體，推出加工圖片的工具或功能，有興趣的人可以挑戰看看。

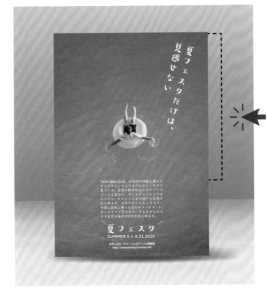

AFTER

15 / 「眼睛觀看的順序」和 「資訊的優劣」要統一

這裡從原則 14 的概念更進一步，來設計誘導視線的流向。
吸引人的小說都有出色的寫作理念和架構，設計也是同樣的道理。只不過設計，是利用視覺來傳達理念和架構。

ACCESSIBILITY 將優先順序視覺化，會更容易傳達

不管第一眼有多麼吸引人，只要觀看者不願意仔細閱讀內容，那就稱不上是好設計。右頁的廣告就是注重視線的流向，以吸引目光→概要→詳細資訊的順序設計而成的範例。

（1）吸睛主軸（圖像、印象）→引發興趣

要先在腦海裡預設一件事──不願細看大多數廣告、對廣告沒有興趣的人，根本不在乎你的設計。即使如此，人的記憶還是會因為「圖像和感情」的組合，而留下強烈的印象。所以，吸睛主軸要選擇容易傳達感情的物件。

（2）標語（概要、概念）→說服、約定

負責傳達圖畫或照片無法完整傳達的理念和概要。

（3）商標和詳細資訊→詳細資訊

彙整廣告主、洽詢處、期限、日期等重要資訊。

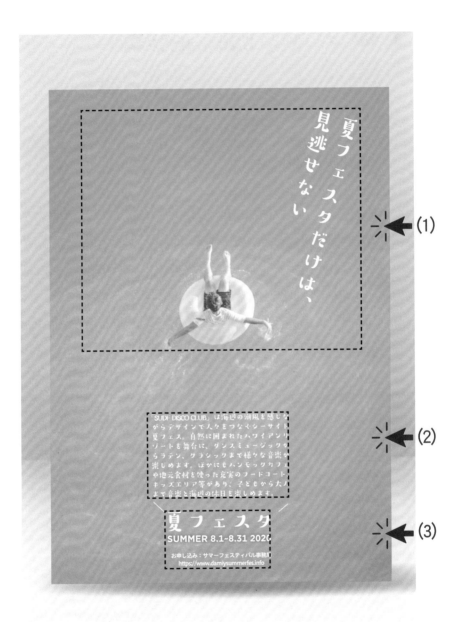

(1)

(2)

(3)

16 / 善用留白
（「上鏡」的技術）

大眾對於流行語——「IG 美照」有各式各樣的解讀。
這裡從拍美照的設計基本概念——「上鏡」的角度來看，指的就是如何凸顯主角。比如用遠景和近景、用主體和留白來營造層次，使主角更醒目等，有形形色色的方法。

IMPRESSION 誘導視線的經典手法，「用刪減來凸顯主題」

留白不是找出來的，而是製造出來的。除了設計以外，你也可以在親自拍攝照片時試試這個方法。

下面是一張人坐著泳圈在泳池裡玩耍的圖片，泳池的水面部分很大，方便編排鏤空文字，也很容易誘導觀看者的視線。

IMPRESSION **模糊遠景，減少視覺情報量**

將主要拍攝對象以外的焦距模糊處理，焦點只對準拍攝對象。

這樣製造出「上鏡」效果的同時，又能展現出周圍的氣氛。近年的智慧型手機鏡頭都具備這類型的拍攝功能，建議多多活用。

IMPRESSION **調暗四周的光源**

將主要拍攝對象以外的部分光源調暗，光線只照射在主要拍攝對象上，以便誘導觀看者的視線、製造強烈的印象。

委託專業攝影師拍攝廣告照片時，如果已經特地在攝影棚內安裝效果極佳的照明，那就要小心別讓拍攝主體四周出現太多多餘的東西。

重點整理

- ✔ 重複的元素會讓主旨變得很難懂

- ✔ 刪除重複的元素

- ✔ 先彙整標語四周的元素

- ✔ 照片和插圖精簡成一張主打作

- ✔ 依屬性分類資訊

- ✔ 出現目的和屬性相同的資訊時，只保留最好
 的那一個

- ✔ 購買的「動線」

- ✔ 善用框架（單一標語、單一視覺）

- ✔ 將優先順序視覺化，會更容易傳達

- ✔ 眼睛觀看的順序和資訊的優先順序要統一

- ✔ 用刪減來凸顯主題，即可誘導觀看者的視線

- ✔ 留白是製造出來的

- ✔ 用不添加任何元素的方法製造留白

- ✔ 將雜亂的背景模糊處理，製造出留白

- ✔ 用照明（調暗周圍的光源）來製造留白

// 第 4 章 //

營造氣氛

17 / 你想要什麼氣氛？（沉穩？愉悅？溫和？）

設計時，先想好「希望營造什麼氣氛」，是非常重要的事。
如果沒有先在腦中建立一個好的想像，只想著「人家要我怎麼做就怎麼做」「之前也差不多是這種感覺」，以被動的立場設計下去的話，作品就會逐漸失去能夠打動人心的魅力和訊息，無法發揮原本的威力，變得虛弱無力。

IMPRESSION 架構不變，只改變氣氛

言語上再怎麼強調「我們公司是走沉穩路線」，也不會讓公司真的沉穩起來。如果想表現出「公司沉穩體面的氣氛」，透過視覺化和設計，會比言語傳達來得更快更確實。

下一頁的傳單範例，是假設我們要用「企業的基本守則」來主題企畫一場講座。版型設計直接沿用了前面講座的傳單，只改變了氣氛。

首先，圖像選用商務人士穿西裝的站姿照片，並直接改成暗色調。

另外，這裡不需要熱鬧的感覺，而是營造成穩重正經的氣氛，照片背景換成黑色，橫跨整

BEFORE 「基本設計力」講座傳單

體的廣告標語也替換成相應的內容。

　　這份設計的構圖和資訊彙整的方法和原本的一樣，但修改後氣氛頓時不同了，變成「感覺很知性、冷硬又有點可怕」的設計。

18 / 預先策畫「總覺得～」

大家在日常生活中，是否曾因為「總覺得很不錯」而買下某件商品，或是「總覺得很在意」而記住某個廣告呢？

這種「總覺得」的感覺，是左右人類行動原理的一大因素，與攬客和銷售有密切的關係。

UNIQUENESS 找出「氛圍」的來源，有效運用

「總覺得～」這種看似虛無縹緲的「氣氛」「氛圍」，其實都來自預先擬定好的全體策略（宏觀設計），這種創意手法在廣告界稱作「風格與態度」（簡稱「調性」），歐美行銷用語則稱之為「風格和語調」。

如果要在設計中依照自己的構想有效運用「氣氛」，必須先了解你現在打算做的設計需要哪些構成要素。

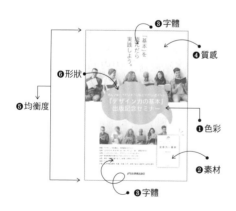

構成傳單的設計要素

❶ 色彩（配色）

❷ 圖案（素材）

❸ 字體（字體設計）

❹ 質感

❺ 均衡度（構圖）

❻ 形狀（形式）

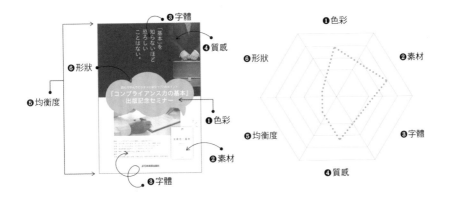

比方說，這裡列出了「基本設計力」和「企業的基本守則」這兩場講座傳單的構成要素。接著，再來對照其中大幅改動的要素，以及沒怎麼修改的部分。結果可以清楚發現，兩者是透過「素材」和「色彩」的變化做出差異。

IMPRESSION 在設計初期就要融入「氣氛」

關於這種世界觀或氣氛的營造，歐美的頂尖企業都會盡可能在企畫初期就納入考量，作為全體策略來運用。

時裝品牌和國際企業甚至還會為了「營造氣氛」，特地用高薪從其他公司挖角全球頂尖的創作家。所以，從設計的最初階段，就要預先策畫好「總覺得～」的感覺。

19 / 隨興風

隨興風的設計，可以利用輕鬆的氣氛消除無形的隔閡、更貼近人心。而且逗趣的表現和漫畫式的手法，還可以降低門檻、拓展目標客群。

如果要做出隨興的感覺，可以活用「生動的排版」或是「手繪風質感」。

UNIQUENESS 如何營造隨興的氣氛

假設我趕工做出剛才的「企業的基本守則」講座廣告傳單，交給提供會場的書店人員過目後，對方提出了以下要求。

「我們希望也能吸引年輕的創業者和初創企業人士來參加，所以傳單感覺要更有活力、更隨興一點。可以的話，色調要跟「基本設計力」的傳單一樣明亮。還有隨興歸隨興，但不要到悠閒的程度，最好能有點氣勢。」

改成隨興的氛圍
❶ 色彩（不變）
❷ 圖案（改成漫畫風）
❸ 字體（改成圓體）
❹ 質感（改成網點）
❺ 均衡度（不變）
❻ 形狀（改放射狀）

・垂直分割的構圖
・曝光不足（偏暗）的照片

UNIQUENESS 將「照片」換成「插圖」，改變氣氛

雖說想要「隨興」的感覺，但表現方式卻是五花八門。

這裡把重點放在「招攬顧客」上，保留原本的衝擊力、刪除「冷硬感」。

首先拿掉作為圖像主軸的照片，改成從素材網站選用的生動漫畫風插圖，再將色彩調整成和「基本設計力」的傳單一樣明亮後，整體設計變得更動感又吸引人，呈現隨興的印象。

AFTER ・生動的版面
・高亮度、高彩度的圖畫

UNIQUENESS 用明亮的色彩攬客

如果只是想吸引顧客或是公告通知，使用亮色系或生動的版面會比較容易引人注意。

尤其是在 SNS 上，暖色調比冷色調更有效果。

除了主視覺圖像以外，其他系列編排都相同

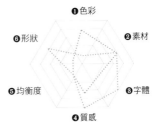

20 / 正式感

像是婚禮喜帖、給投資人的事業計畫書等，如果是這類講求正式的設計，就要省略無用的內容，做成簡約的樣式。此外，還要使用質感高級的字體（詳情請參照字體的章節），盡量多留一些留白。

SINCERITY 留白和文字的對齊方式會顯露出品味

如果想設計出特別的感覺，就要注重觀看者在讀到重點資訊前，心理和物理上的空間或距離感。

基本上，作法以簡潔莊重爲上，像是加一張薄襯紙、使用厚紙、放入精緻的信封或是文件夾等，都很有效果。比如謝絕生客的料理店、美術館展示的名畫、和董事長辦公室等地方的格局一樣，主題不會赤裸裸地設置在門口，而是從入口適度延伸出一段走廊，主題則小心地配置在最深處。

使用燙金等豪華的印刷手法來表現時，加工的面積也要適可而止，重點是要保留大片的留白。

在重要資訊四周保留大片留白

21 / 「擄獲式設計」與「吸引式設計」

行銷手法有「推式」與「拉式」兩種策略，設計也同樣有強勢的「擄獲式設計」（推式），以及由觀看者決定是否要接觸並建構信賴關係的「吸引式設計」（拉式）。

IMPRESSION 注意視覺上的「推」與「拉」

有的場面適合在設計中營造抓住目標客群的氣勢（推式），有的場面則適合用收斂的表現打動人心、讓對方受到吸引而慢慢主動靠過來（拉式）。

沒有哪一種是絕對正確的選擇，重要的是依據案件內容、以策略的觀點選擇適合的方法。這也是讓人「總覺得」的設計手法之一。

PUSH 型

構圖清楚鮮明，一目瞭然

PULL 型

不仔細觀看無法瞭解

22 / 將設計的一貫性規則化
～風格＆態度～

即便是能讓人產生「總覺得」「有種～的感覺」這種縹緲感受的設計，也是先將設計規則化，再巧妙地融入商品或服務的獨特性，圖像資訊才會呈現出這種「一貫性的認知偏誤」，營造出特別的存在感。

這種設計與每一次都要重塑形象的案件不同，會隨著次數的增加、延展的樣式增加，而產生更強烈的存在感。

AISUS 保持設計的一貫性，就能將它模式化

假設我要以「基本設計力」講座和「企業的基本守則」講座的廣告傳單為基礎，制定簡單的設計方針。

《基本○○力》系列書籍，目標是讓閱讀這本書的人能夠真正提升技術，在商業場合發揮能力。

我和案主歸納出的結論，是在設計中採用吸睛的主軸加上讀後印象的兩段式視覺架構，其他部分的表現則自由發揮。那麼，我先根據這項方針，製作暢銷書《基本文章力》講座的傳單。

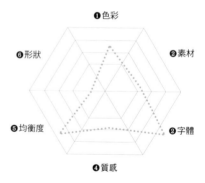

《基本文章力》的設計元素

❶色彩
❷素材
❸字體
❹質感
❺均衡度
❻形狀

字體
辨識度高、容易閱讀、普遍的字體

色彩
清新又能帶來活力的維他命色

AISUS **制定一貫性設計規則的重點**

制定設計規則最重要的，就是讓製作者和使用者都很便利，也就是讓使用者覺得有助益，讓製作者可以享受創作。

各位一定要認清自己究竟是為了什麼才要規則化。制定一貫性規則時，也可以嚴格規範照片和插圖的質感。

AISUS **如何制定有一貫性的設計方針**

☐ 釐清目的
☐ 目的是提高作業效率，讓使用者更輕鬆
☐ 區分必須遵守的部分和可以自由發揮的部分

23 / 決定好「氣氛」，設計起來會更簡單

「氣氛」這個詞聽起來有點模糊縹緲，其實就是想呈現的樣子。只要先決定成品想呈現的感覺，之後就能快速決定其他要素，換句話說，就是設計起來會更簡單。

反之，如果根本不確定該採取什麼樣的世界觀，或是不清楚自己該怎麼做才好，這種在懵懂之中完成的設計，不僅會讓觀看者抓不到重點，印象也會很薄弱。

IMPRESSION 從營造氣氛開始做設計的延展

這裡分別運用「擄獲式設計」和「吸引式設計」，在各種媒介上延展出不同的樣式。

「擄獲式設計」善用圖案、色彩和明亮的配色，雖然調整

- 鮮豔的色調
- 生動的版面
- 粗體搶眼的文字

了物件的位置和大小，但整體氣氛不變；「吸引式設計」雖然調整了版面和架構，但只要保留足夠的留白，就能統一整體的氣氛。

　　如果想為了系列化而選用新的照片，只要事先決定要呈現的氛圍，就不會浪費大把時間做選擇，製作品質也會提高。

　　這次延展的媒介有手機網頁、小型圖片和購物袋，只要決定好要呈現的氛圍，就能做出又快又好的設計。

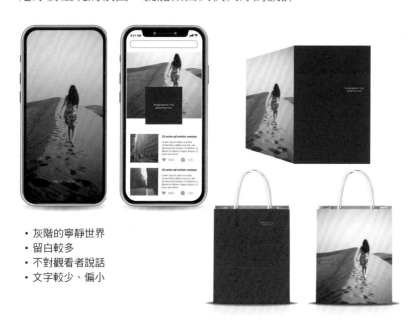

- 灰階的寧靜世界
- 留白較多
- 不對觀看者說話
- 文字較少、偏小

UNIQUENESS 在設計中延展氣氛的重點

☐ 不要只著重一種顏色，要承襲整體配色的印象

☐ 注重照片或插圖等「素材」的質感

☐ 統一整體使用的字體設計

重點整理

- ✔ 想像出想要營造的氣氛

- ✔ 「總覺得～」是視覺傳送給大腦的重要訊息

- ✔ 剛開始設計時，要先策畫並決定想呈現的「調性」

- ✔ 隨興輕鬆的氣氛可以吸引人靠近

- ✔ 想營造隨興感時，要顧慮版面的生動程度和質感

- ✔ 漫畫式的表現可以拓展目標客群

- ✔ 想營造正式的感覺時，留白很重要

- ✔ 設計也有推式和拉式的策略

- ✔ 「調性」可以藉由設計規則化，控制成品的印象

- ✔ 決定好氣氛，設計才會更輕鬆

- ✔ 以「調性」作為基礎，設計會更快更有效率

將氣氛融入「消費者行為模式」中！

廣告界正統的消費者行為模式「AIDMA」

本書介紹了設計的原則「AISUS」（此為我獨創的理論）。不過在廣告和行銷業界也有這種傑出的模式和框架理論，詳細分析了人的行動趨勢，並且用簡單明瞭的關鍵字加以概括（這邊才是「正統」的說法）。

廣告界最著名的消費者行為模式理論，就是 1920 年代美國專家山姆‧羅蘭‧霍爾（Samuel Roland Hall）提出的「AIDMA」（如下圖）。

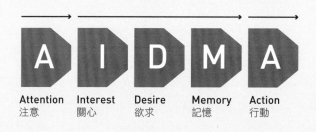

| Attention | Interest | Desire | Memory | Action |
| 注意 | 關心 | 欲求 | 記憶 | 行動 |

廣告製作對於平面設計而言是「炫技」的舞台，很多設計師以「AIDMA」為基礎，大肆展現自己的設計技能。也就是說，當時「Attention ＝在一瞬之間引人注目」的感性和技術，也投注在設計方面（1980 ～ 2000 年左右的設計特徵）。

網路時代特有的消費者行為模式「AISAS」

之後，業界又陸續提出各種消費者模式和框架理論，人們的注意力從號稱主要媒體的四大媒體（電視、報紙、雜誌、交通廣告）逐漸轉移到網際網路時，最受矚目的就是日本大型廣告公司「電通」提出的「AISAS」理論。

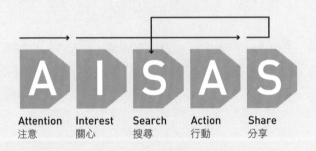

Attention　Interest　Search　Action　Share
注意　　　關心　　　搜尋　　行動　　分享

這個模式加上了分享出去的情報又繼續被人搜尋的循環，並結合了網路消費常見的長尾效應（繼「AISAS」後，電通又發表了「SIPS」等新的消費者模式）。

順帶一提，本書的設計原則「AISUS」與上述理論最大的不同點，在於「Share（分享）」後會成為「Impression（印象）」並推廣出去。而且，「Uniqueness（獨特性）」是品牌策略的關鍵要素，可以推動事業擴展等各種橫向發展。

我並非行銷專家，只是曾經參與創建包含「設計方針」在內的事業擴展設計系統，才會創造這個理論。設計系統化也是全世界多數企業、自治團體都十分重視的一種品牌管理方案。

包含實體消費高度的行銷 4.0 模式「5A」

「5A」比較接近「AISAS」理論，而且它不只談網路，同時也論及實體的消費模式，是由「現代行銷之父」菲利普・科特勒（Philip Kotler）所提出：

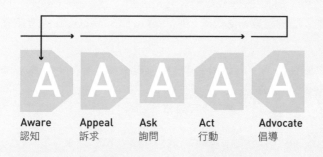

Aware	Appeal	Ask	Act	Advocate
認知	訴求	詢問	行動	倡導

這個理論的特徵是提到了「Adovocade（倡導）」，它不只是單純分享出去引起共鳴，還伴隨了倫理和信賴。

也就是說，倡導並不是一股腦地分享，而是一種包含購買在內的行動，它附帶了現代社會特有的消費活動，牽涉到消費者的個人主張。

非設計師也能使用的設計系統化「AISUS」

最後，我們來談談本書特有的「AISUS」。

這個理論可以解讀成剛才介紹過的消費者行為模式，但我認為它也是與品牌設計實務相關的策略模式。

為企業和品牌制定「設計方針」的專家一定都知道，品牌設計的核心就是信賴（哲學或行動方針），它可以建立「設計的氛圍」的基準。

「AISUS」，就是創造易讀、易懂、易傳達、高原創性設計的指標。

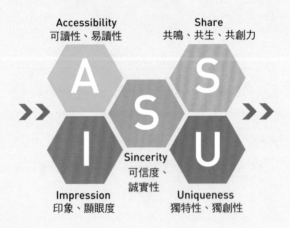

Accessibility
可讀性、易讀性

Share
共鳴、共生、共創力

A

I S U

S

Sincerity
可信度、誠實性

Impression
印象、顯眼度

Uniqueness
獨特性、獨創性

選擇適合的「字體」

24 / 基本上使用明體和黑體

商業場合注重可讀性、易讀性，因此字體基本上要使用「明體」或「黑體」。各位可以將明體用在情緒性的場合，黑體則用於功能性的場合。

另外，沒有特殊原因就選用逗趣或花俏的字體，會縮限訊息表達的幅度，最好盡量避免，字體的選用應當以可讀性和通用性為最優先。

SINCERITY 不使用流行和過度設計的字體

在商業場合（餐飲店 POP 之類的除外），要極力避免會帶來散漫印象的流行、或是過度設計的字體，一定要選用字體製造商或正規供應商提供的「明體」與「黑體」。

黑體的筆畫橫豎粗細都幾乎一樣，沒有任何裝飾，適用於商業文件或型錄的標題；明體的豎畫比橫畫粗，帶有類似書法中所謂的「勾」「收筆」的裝飾，可以表達情緒。

黑體　X=Y

明體　X<Y

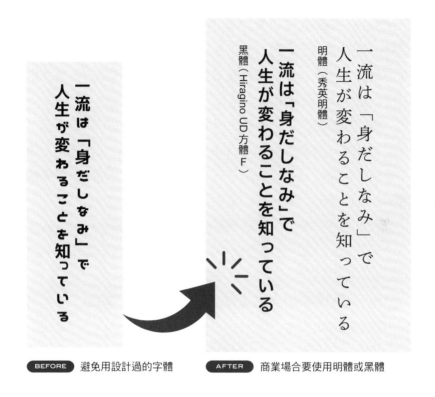

BEFORE 避免用設計過的字體　　AFTER 商業場合要使用明體或黑體

　　「勾」和「收筆」的效果,可以稍微拖慢讀者的視線移動速度,所以用來做標語時,具有能讓人帶著情緒閱讀的效果,可以顯現出讀後感的變化。愛用流行字體的人,可能大多是想追求「親切感」,但「親切感」通常無法透過字體表現。

　　對於讀者而言,最重要的還是可讀性、易讀性。因此,最讓人一目瞭然的,就是屬於通用設計(簡稱 UD)的黑體了。如果沒有特定條件的話,尤其是在商業場合,最好還是選用黑體。

UNIQUENESS 字體選擇也是一種溝通策略

雖說要使用「明體」和「黑體」，但兩者又能分成非常多種字體。所以這裡要推薦幾種字體，讓不是設計師的人也能依照自己的考量斟酌選用。

礙於篇幅有限，這裡無法完整列出所有建議字體的字重，所以下一頁只列舉幾種適合用在標題的粗體字體，以及適合本文的標準字體（根據我的選擇，從左開始依序列出比較保險的選項）。

除此之外，還有很多這裡沒有介紹的字體也很好用。如果不知道該從何選起，請參考以下挑選字體的重點。

SINCERITY 選擇字體十大重點（符合其中之一即可）

1 明體或是黑體

2 屬於辨識度高的設計（UD 字體）

3 適用於各種場所、場合

4 有各種粗細、支援多國語言

5 來自值得信任的開發商或銷售供應商

6 在字體專門刊物、入口網站得到高評價

7 受到字體傳教士等專業人士的推薦

8 榮獲字體相關設計研討會的獎項

9 值得信賴的設計師會使用

10 不受時代限制、大眾接受度高

黑體（小塚黑體）
一流是「身だしなみ」で人生が変わることを知っている

黑體（粗黑體）
一流は「身だしなみ」で人生が変わることを知っている

黑體（標題黑體）
一流は「身だしなみ」で人生が変わることを知っている

黑體（新黑體 UD）
一流は「身だしなみ」で人生が変わることを知っている

黑體（MB101）
一流は「身だしなみ」で人生が変わることを知っている

明體（小塚明體 R）
一流は「身だしなみ」で人生が変わることを知っている

明體（Hiragino 明體 W3）
一流は「身だしなみ」で人生が変わることを知っている

明體（粗明體 Bold）
一流は「身だしなみ」で人生が変わることを知っている

明體（龍明體 B-KL）
一流は「身だしなみ」で人生が変わることを知っている

明體（標題明體 MA31）
一流は「身だしなみ」で人生が変わることを知っている

25 / 無襯線體（Sans-serif）是商業上的好夥伴

> 為了讓讀者能夠簡潔明瞭地讀懂文章，字體最好不要有任何多餘的邊線、裝飾和變形，除非有特殊原因，否則在商業場合一律優先使用高品質的黑體。
>
> 英文的黑體正式名稱為「無襯線體（Sans-Serif）」。而且基本上，英語文字不能直接使用東亞文字字體的英文，而是要使用「西文字體」。

SINCERITY 英語文字一定要使用西文字體

　　近年來，很多商標會使用英文或使用英文設計，尤其是與海外企業往來的商務人士，也有更多機會需要製作英語文件。這個時候，千萬不要直接用東亞文字字體來編排英語文字。編排英語文件時，要使用西文字體。

Gill Sans（所有文字比例都很均衡）

新黑體 Pr5（R、C、S 的設計比例不佳）

UNIQUENESS 注重人文和幾何設計

　　西文字體的設計與講求的意象有關。在商業場合上，務必要記得兩種無襯線體，一種是 Humanist（人文主義設計）＝具有羅馬體骨幹的無襯線體，一種是 Geometric（具有方、圓等幾何學設計骨幹的）無襯線體。

Humanist Sans-Serif 的骨幹（羅馬體的精髓＝紅虛線）
Geometric Sans-Serif 的骨幹（幾何學式設計＝藍虛線）

UNIQUENESS 人文主義無襯線體

　　人文主義類的無襯線字體中，最著名的就是 Gill Sans，廣泛用於英國國營媒體 BBC、高級汽車廠牌勞斯萊斯和賓利汽車等。

　　而注重辨識度而研發的字體 Frutiger，也因爲用於法國夏爾・戴高樂機場的指標系統而聞名。

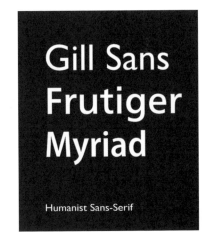

Gill Sans
Frutiger
Myriad

Humanist Sans-Serif

Gilroy
Avenir
Gotham

Geometric Sans-Serif

幾何類的無襯線體中最著名的,除了時尚品牌路易威登使用的 Futura 以外,還有 Avenir、Gotham 等多種字體。

科技企業大多會研發幾何設計的字體,旨在追求現代化的印象。

右邊範例試著將 Google、Uber 等科技公司的商標字體換成人文主義無襯線體的粗體字體,看起來總覺得……有點土氣,散發出手工製作的質感。

反過來說,如果是傳統又穩重的品牌使用幾何無襯線體作為商標字體,就會給人一種輕浮、缺乏可信度的印象。

**Google MAP
Uber Eats**

**Humanist Sans-Serif
Frutiger Black**

Google MAP
Uber Eats

Geometric Sans-Serif
Gilroy Light

Gill Sans Regular

ABCDEFGHIJKLMNOPQRSTUVWXYZ
abcdefghijklmnopqrstuvwxyz1234567890

Frutiger Book

ABCDEFGHIJKLMNOPQRSTUVWXYZ
abcdefghijklmnopqrstuvwxyz1234567890

Myriad Semibold

ABCDEFGHIJKLMNOPQRSTUVWXYZ
abcdefghijklmnopqrstuvwxyz1234567890

Gilroy

ABCDEFGHIJKLMNOPQRSTUVWXYZ
abcdefghijklmnopqrstuvwxyz1234567890

Avenir Regular

ABCDEFGHIJKLMNOPQRSTUVWXYZ
abcdefghijklmnopqrstuvwxyz1234567890

Gotham Bold

ABCDEFGHIJKLMNOPQRSTUVWXYZ
abcdefghijklmnopqrstuvwxyz1234567890

本書介紹的人文主義無襯線體字體，與幾何無襯線體字體的範本

26 / 呈現「高級感」的襯線體

只要使用原本就具有高級感的字體，設計也會顯得很高級。像是名牌和好萊塢電影片名常用的「Trajan」字體，它的字體設計帶有類似明體的「襯線（Serif）」。

不只是「Trajan」，我們身邊常見的高級感設計，多半都使用了「具有高級感的字體」。反之，即使用設計素材營造出高級感，只要字體的品質低落，高級感就會跟著消失。

IMPRESSION **商標常用的 Trajan**

下一頁的範例，是使用 macOS 等某些電腦作業系統內建的「Trajan」字體，編排出「GODIVA」和「NICHIJITSU」的文字組合範本。

「NICHIJITSU」是出版本書的日本實業出版社的通稱，這裡試著用「Trajan」編排後，可以看出這個名稱散發出動人、穩重的氣息。

Trajan 及其他可以蘊釀出高級感的字體，有右方這些特點。

TRAJAN PRO

ABCDEFGHIJKLMNO
PQRSTUVWXYZ
1234567890#$&?!

GODIVA

用 Trajan 字體編排的「GODIVA」文字組合

NICHIJITSU

用 Trajan 字體編排的「NICHIJITSU」文字組合

IMPRESSION **具有高級感的字體特點**

1 散發傳統氣息、古典的字體設計

2 可以知道設計師的姓名，字體本身也有典故

3 會進行多次微調和更新

4 廣為知名品牌和公共設施採用

5 受到字體相關書籍和字體業界的推薦

6 有公信度的設計師經常使用

7 需付費購買，或是內建於 OS 等電腦作業系統

　　只要改變字體，印象就大為不同。許多國際性品牌都會在重新設計商標時，一併重新評估品牌使用的字體。像是微軟、索尼、Google 等企業都會開發自家專用的設計字體，並擁有版權。

如果想要更詳細了解字體，可以參考字體相關的書籍或字體網站。市面上不乏字體開發商出版的範本目錄，以及附評論家或設計師解說的字體工具書，可以參考書中的說明。

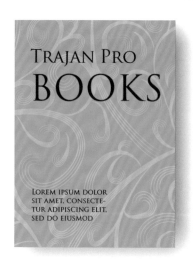

右頁是除了 Trajan 以外，我推薦的字體一覽，供各位做參考。

Trajan
□具有歷史性、神話氣息的意象
□高級感
□不適合當本文字體

IMPRESSION　尋找高級感字體的重點

　　□在書籍或網站上了解字體的由來
　　□參考專家（推薦者）的評論
　　□在 myfonts.com 等可信度高的網站上挑選
　　□使用免費字體時，要根據設計師或專家意見來挑選

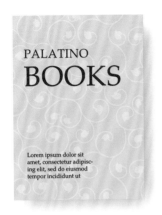

Palatino

ABCDEFGHIJKLMNO
PQRSTUVWXYZ
1234567890#$&?!

☐ 典雅高尚的感覺

☐ 銳利清晰

☐ 可用於本文

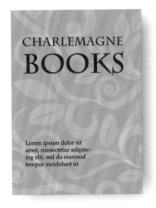

CHARLEMAGNE

ABCDEFGHIJKLMNO
PQRSTUVWXYZ
1234567890#$&?!

☐ 散發出寓言的氛圍

☐ 有特色，有人情味

☐ 不適合當本文字體

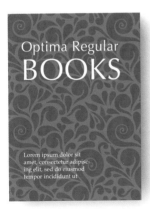

Optima Regular

ABCDEFGHIJKLMNO
PQRSTUVWXYZ
1234567890#$&?!

☐ 莊重沉穩

☐ 高尚，也能當作無襯線體使用

☐ 可用於本文

27 / 營造隨興氣氛
卻不顯廉價的祕訣

不太懂設計的人，如果想用字體營造出隨興的感覺，可以試著選用粗體字，或是在文字編排中加點趣味。此外，我也推薦使用手寫體（筆記體）做編排。

IMPRESSION 利用文字編排改變印象

前面已經建議過，在商業場合，要使用「明體」和「黑體」，所以這裡先介紹如何使用這兩種字體營造隨興感。

我使用剛才介紹過的高級感字體「Trajan」，試著編排出隨興感。下方範例的編排就是想營造隨興的氣氛，但要注意避免顯得太廉價。

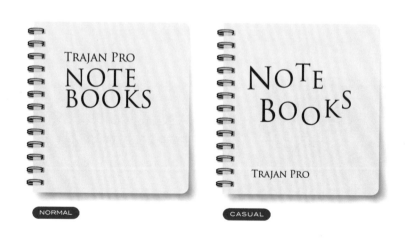

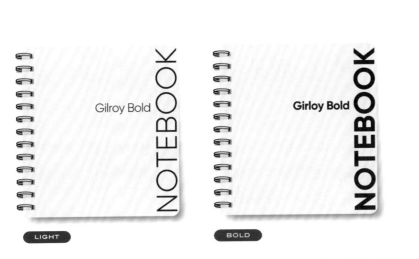

另外，字體還有個特徵，就是細體會顯得優雅，粗體會顯得隨興。

當企業或品牌的字體已經選定時，使用粗體可以給人隨興休閒的印象；反之，如果想呈現現代化的雅緻印象，只要將同一字體換成 Lite 或 Thin 等細體字，氣氛就會頓時優雅起來。

本身就散發出隨興印象的字體，通常都是正確的選擇。另一方面，如果使用逗趣或花俏的字體，雖然效果難以預測，但順利的話應該也可以製造出想要的效果。

28 / 字體需要熟用的不是種類，而是「字重」

字重（weight），是指字體的粗細。字重雖然會因字體種類而異，但只要是熱門字體，都會備齊「Light」「Regular」「Medium」「Bold」「Black」等各種粗細。

UNIQUENESS 統一字體，可提升易讀性

書面上要是出現太多種類的字體，會給人散漫的印象，很難記住。比方說，「標題使用黑體，本文使用明體，電話號碼和洽詢處使用流行字體」。

有些人誤以爲在一件設計案裡使用這麼多種字體，代表自己可以活用各種字體，其實簡單才是最好。全文只用一種字體，再活用字重做變化，才能做出易讀又具有統一感的設計。

Helvetica Family

Thin
ABCDEFGHIJKLMNOPQRSTUVWXYZ

Light
ABCDEFGHIJKLMNOPQRSTUVWXYZ

Regular
ABCDEFGHIJKLMNOPQRSTUVWXYZ

Medium
ABCDEFGHIJKLMNOPQRSTUVWXYZ

Bold
ABCDEFGHIJKLMNOPQRSTUVWXYZ

字體種類太多

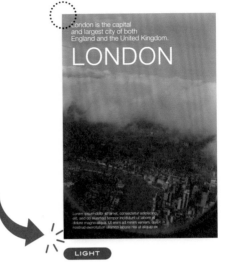

LIGHT

London is the capital and largest city of both
England and the United Kingdom.

Lorem ipsum dolor sit amet, consectetur
adipiscing elit, sed do eiusmod tempor incididunt
ut labore et dolore magna aliqua. Ut enim ad
minim veniam, quis nostrud exercitation ullamco

BOLD+REGULAR

　　這裡有兩件設計，分別使用很受歡迎的幾何無襯線體字體 Gilroy 的細體和粗體。

　　我們來比較一下兩者的印象。兩者都比使用多種字體的設計要顯得更清爽整齊，而且如同前一節談到的，可以看出粗體的設計顯得比較隨興，統一用細體的設計則是呈現典雅的印象。

　　補充一下，使用同一種字體時，會引起粗體字顯得比細體字要小的視錯覺。

粗體字看起來會比同一字體的細體字還要更小

29 / 字體要選用同一「字族」

同一字體的各種形式變化，就稱作「字族」。
除了標準型以外，細長的設計稱作「Condensed」，斜體稱作
「Italic」。雖然不太常見，不過也有「Inline」和「Stencil」等
各種其他的設計。使用字體時，最重要的事就是盡量不要變形
（長體、平體、斜體）。

Hiragino 方體

Hiragino 方體 Old Std W6
私わたくしはその人を常に先生と呼んでいた。

Hiragino 方體 F Std W6
私わたくしはその人を常に先生と呼んでいた。

HiraginoUD 方體 F StdN W6
私わたくしはその人を常に先生と呼んでいた。

HiraginoUD 圓體 F StdN W6
私わたくしはその人を常に先生と呼んでいた。

HiraginoUD 方體 F StdN W3
私わたくしはその人を常に先生と呼んでいた。

HiraginoUD 圓體 F StdN W3
私わたくしはその人を常に先生と呼んでいた。

Hiragino 方體 W1
私わたくしはその人を常に先生と呼んでいた。

Hiragino 方體 W2
私わたくしはその人を常に先生と呼んでいた。

Hiragino 方體 W3
私わたくしはその人を常に先生と呼んでいた。

Hiragino 方體 W4
私わたくしはその人を常に先生と呼んでいた。

Hiragino 方體 W5
私わたくしはその人を常に先生と呼んでいた。

Hiragino 方體 W6
私わたくしはその人を常に先生と呼んでいた。

UNIQUENESS 總歸於「設計感」

本章的開頭已經討論過辨識度較高的字體，這裡就來舉個例子。假設某公司剛開始提供服務時製作了海報和傳單，後來這項服務經營得很順利，得以拓展其他業務，所以需要製作新的海報和傳單。

如果一開始就是選用字族豐富的字體，在做新設計時，就可以既不破壞公司既有的形象，又可以因應各種場面延展出新樣式。如果日

文和中文（簡體、繁體）能夠使用同一設計的字體，在國際市場上的形象也能具備統一感。

　　首先，選擇字體的重點還是在於易讀性、高度連結性。字體在設計上是非常重要的表現要素。

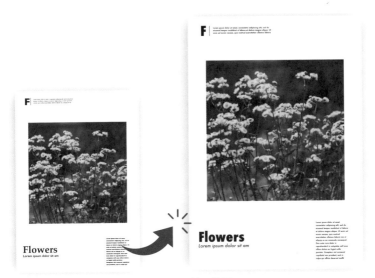

使用的字體種類太多　　　　　　　統一使用 Futura Family

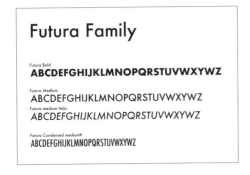

和英語的契合度也很重要

30 / 千萬別想用字體來「表現」

如果不熟悉字體的用法，那就要注意，千萬別用字體來「表現」。
還是回歸到用照片、插圖、構圖、氣氛等元素來表現設計吧！

UNIQUENESS 字體看的不是細節，是全體

美國紐約州的大型連鎖食品館「Dean & DeLuca」總部，使用了「Copperplate Gothic」黑體作爲商標字體，所設計出來的托特包和禮盒都非常受到女性顧客的喜愛。

假設我要用「Copperplate Gothic」作爲品牌名稱的字體，發展日本實業出版社的全新社群空間服務「NICHIJITSU & CO」。而字體經過編排後，呈現出的效果在下一頁。看起來簡直就像是「Dean & DeLuca」的山寨品牌一樣。

即使我並沒有抄襲的意圖，而且這麼做也沒有違反智慧財產權，但我不應該讓大眾以爲我在模仿眾所皆知的人氣品牌。

在這種情況下，若改爲使用沒有太大特徵的普通黑體，反而能凸顯自己的特色。

DEAN & DELUCA

COPPERPLATE GOTHIC

NICHIJITSU & CO

COPPERPLATE GOTHIC

　　如果想做出「感覺像～的設計」，只要找出相近的字體來用，就能給人類似的感覺。

　　但如果這種字體設計已經成爲知名品牌或商家的固定印象，這麼做只會害自己好不容易設計出來的印象被先行者（已經存在）搶走。

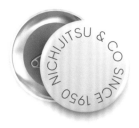

SINCERITY **特徵太強烈的字體會造成的弊病**

　　✕印象被現存的設計搶走

　　✕流行總會過時，無法持久

　　✕主體印象薄弱

重點整理

- ✔ 將黑體或明體視為基本字體

- ✔ 盡量使用襯線體或無襯線體（英語）

- ✔ 黑體重視易讀性和方便性

- ✔ 明體富有情緒，適合小說、論文等長篇文字

- ✔ 要能分辨人文主義字體和幾何字體

- ✔ 具有高級感的字體不需加工，直接使用

- ✔ 了解具有高級感的字體特點

- ✔ 想營造隨興的氣氛時，盡可能使用基本字體

- ✔ 先理解字體的粗細（字重）差異再使用

- ✔ 使用字族較多的字體，才能延展出更多樣式

- ✔ 不要過度利用字體來表現

字體的補充說明

黑體的橫畫其實比豎畫還要細！？

這個話題可能有點太鑽牛角尖，不過正確來說，黑體的橫豎筆畫粗細並不一樣。一眼看上去幾乎不會發現，但其實橫畫細了一點。那，為什麼會這樣設計呢？

這是因為人眼會產生「視錯覺」的現象，如果橫豎的筆畫粗細相同，橫畫看起來會稍微粗一點。

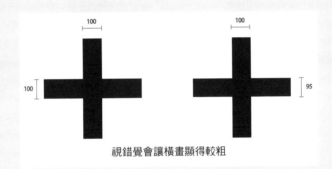

視錯覺會讓橫畫顯得較粗

定義，也許就是「橫豎的粗細看起來相同」或是「不同於橫細豎粗的明體，黑體的橫畫看起來和豎畫一樣粗」。

幾何無襯線體其實根本不符合幾何學！？

西文字體的設計也會為了因應視錯覺而進行微調。雖然這裡無法介紹完全，不過舉例來說，右邊的 G 字母設計原本應該呈現正圓形，但實際上做了視覺校正，調整成「外表」看起來是正圓形。

無襯線體的設計包羅萬象

本書注重設計的差異和選擇的難易度，特地介紹了人文主義無襯線體和幾何無襯線體，但從自古便廣爲使用的標準字體、到近年開發的新字體，還有其他更多設計優秀的字體。市面上也有專業書籍提供字體的選擇，有興趣的人務必找來看看。

Franklin Gothic Demi
ABCDEFGHIJKLMNOPQRSTUVWXYZ

怪誕無襯線體
Franklin Gothic

Helvetica Regular
ABCDEFGHIJKLMNOPQRSTUVWXYZ

新怪誕（現代主義）無襯線體
Helvetica

Rockwell Regular
ABCDEFGHIJKLMNOPQRSTUVWXYZ

粗襯線體
Rockwell

AVIANO SANS
ABCDEFGHIJKLMNOPQRSTUVWXYZ

寬版的幾何無襯線體
Aviano Sans

活用「色數戰略」與「經典三色原則」

31 / 決定顏色前，先決定「戰略」

選色，是關乎認知度和銷售量的重大視覺要素。要是沒頭沒腦毫無計畫地亂下決定，之後肯定會很慘。

因此，這裡要來解說選色前必須先決定的「色數戰略」。一開始最好先思考這份設計要依據什麼方針選擇顏色、如何運用，是要縮限色數還是採用多種顏色。

UNIQUENESS （單色戰略）訴求以主色為中心的印象

「單色訴求」就是字面上的意思，是以主色為中心的印象戰略，設計的整體情境都寄託在主要色彩所呈現的印象。

常見的例子有可口可樂、日本 JR 鐵路公司、寶礦力等。另外，像是用蒂芙尼（Tiffany）藍作為象徵品牌的主色，以此做出更進一步的樣式延展，就是「單色訴求」的經典手法。

這種設計看似簡單，但是那些色彩已經滲透人心、成為大企業的代表，其他人日後很難再拿來運用。

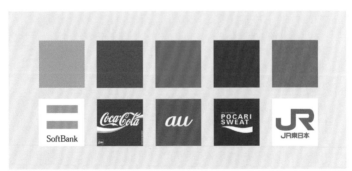

全體呈現主色彩的印象，或是用白底強調作為重點的主色

UNIQUENESS （巴斯配色）組合特殊的二～三種顏色

「巴斯配色」是指選用二～三種能製造強烈印象的配色，講求主色配上不同色相的輔助色，營造出視覺衝擊。常見的例子有塔利咖啡（Tully's Coffee）、宜家家居（IKEA）、漢堡王（BURGER KING）、31冰淇淋（Baskin-Robbins 31）等。

這種配色法容易表現出獨特的世界觀，也很容易延展出令人印象深刻的店鋪裝潢和商品樣式。

塔利咖啡店的室內設計及家具，也都統一採用商標配色

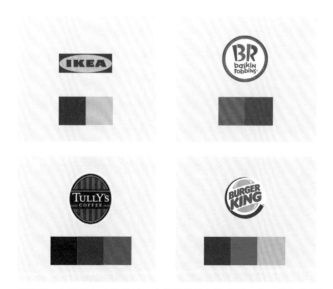

即使單一色彩看起來很傳統，也能透過組合搭配展現出獨特的世界觀

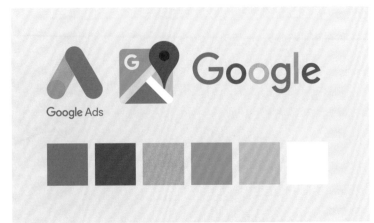

考慮色相和彩度，均衡截取多種色彩，也能依狀況調整色調

UNIQUENESS 從四色以上的色數中，依用途適度選用

「調色盤」是由多種顏色組合而成。隨著服務或品牌的增減，調色盤本身的色數也會配合增減。

舊有的企業識別觀念是只選一種顏色，比如說用紅色作為主色，侷限了選色的自由度；而調色盤是比較新潮的設計概念，商標和色彩都能生動擴展，所以又稱作「動態識別（Dynamic Identity）」。

調色盤的運用既自由又具有通用性，同品牌內的，不同服務都能用「顏色」來區分。最具代表性的例子，就是 Google 提供的各種服務圖示。像是 Gmail 使用了 Google 的「o」紅色，Google 翻譯則使用了「G」的藍色。

除此之外，微軟公司也微調了他們原本使用的調色盤，同時導入服務中。比方說微軟公司提供的聊天服務「Skype」，

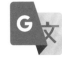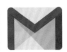

就將標誌原本的藍色稍微調暗，以便融入其他服務。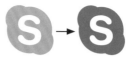

　　只要具備調色盤的思維，即使遇到公司收購其他企業、需要新增服務的狀況，一樣能承襲新加入的品牌「設計感」，同時也讓它成為系列的一部分。

Microsoft Office 發表軟體圖示的新設計（Medium Blog）

32 / 省事又有品味的 「經典三色原則」

把選色想得太難，或是選得太隨便，都會讓設計顯得混亂不堪。
此時只要用「經典三色原則」來思考，就能簡單表現出好品味
和個人設計感。
所謂的「經典三色原則」，是指用 ❶ 底色（紙色、底色）＋ ❷ 文
字色（若無特殊要求，就選黑色或深灰）＋ ❸ 重點色（強調色）
這三種顏色構成的方法。

SINCERITY 追求「簡單優美的配色」

很多人都會卯足全力、非常努力設計，結果一不小心用了
太多顏色，讓成品顯得亂七八糟、不堪入目。

顏色要追求「簡單、清楚、優美」，只要考慮 ❶ 底色、❷ 文
字色、❸ 重點色這三個顏色，做起來會更簡單也不失敗。

IMPRESSION 散發出沉穩氣息的「成熟配色」

右邊是排入許
多照片和文章的手
冊。如果想表現沉
穩的氣氛，就要選
擇「有深度」「低
彩度」的重點色。

左起為 ❶底色、❷文字色、❸重點色

左起為 ❶ 底色、❷ 文字色、❸ 重點色

ACCESSIBILITY 縮限色數
營造統一感

在商業場合出現的圖表，最好也要縮限色數才能呈現統一感。❶ 底色採紙色，❷ 文字色採灰色，❸ 重點色採代表維他命色的橙色。將重點色縮限成一種顏色，反而能將讀者的視線引導至主題上。

UNIQUENESS 想做出印象強烈的簡報，「底色」要夠獨特

接下來是簡報的配色範例。為了讓聽眾留下強烈的印象，我特地將 ❶ 底色採用深灰色，❷ 文字色採用白色或淺灰色，這樣看起來就像是參加國際性的設計研討會一樣，令人印象深刻。

右邊的範例只有對調了 ❶ 和 ❷ 的顏色而已，沒那麼困難，請大家一定要挑戰看看。

左起為 ❶ 底色、❷ 文字色、❸ 重點色

103

33 / 決定主色的方法

選擇「經典三色原則」的重點色，或是單色戰略的主色（＝主色）時，要注意哪些是「千萬不能搞錯」的方向，比方說：

❶ 自己平時主打的「願景或概念」

❷ 商品或服務蘊含的故事

❸ 「日本傳統色」等具有文化根基的色票

……等，要從這些方向決定設計的「世界觀」。

此外，在挑選主角的顏色時，不要一下子就縮限色數，而是要像戲劇的角色分配一樣，將適合的配角也納入考量，看看這樣的世界觀是否自然。

SINCERITY 主色要以「願景」來選擇

下方是我為實際上市的公司選擇主色時製作的構思圖板。這家工程顧問公司的理念是與時俱進、讓工地青春再現，所以我選擇鮮活明亮的維他命色作為配色。

維他命般的 FRESH 配色，讓人有回歸青春和思考靈活的感覺

　　這裡也使用了「經典三色原則」。自從這家公司換了新商標後，員工的發言和業務交易狀況似乎也起了變化，這就是注重靈活思考和青春的「色彩理念方向」所造成的連續變化。

IMPRESSION　想營造世界觀，就用調色盤講「故事」

　　我本身是在人才開發、培育的公司裡擔任設計部門主任，當初公司委託我製作服務商標，於是我開會徵詢員工的意見，並製作各種構思圖板。

散發都會的沉穩氣氛，又能感受到人群勤於工作的 URBAN 配色

在我不斷深入探索作為公司願景和理念基礎的「公司緣起」時，發現自家公司與其他同業最明顯的不同，就在於「強大的公司優勢」和「差異化的重點」。於是我才從這些顏色和圖像中，構思出全新的商業點子。

一般而言，透過數據和資料構思的點子，比較偏向邏輯性、左腦的傾向較強，往往是接近既有成功案例的追隨式構想。不要因為今年流行某個顏色，就輕易用它當作品牌的主色。

此外，如果「千萬不能搞錯」的競爭對手公司早你一步採取單色戰略、搶用了那個顏色，它就會變成只有那家公司才能詮釋的獨特品牌資源，你便失去了詮釋它的機會。

⌈UNIQUENESS⌋ 參考「色票」擬定戰略，想像就會油然而生

就算不特地請教設計師或色彩顧問，也能順利選出主色，這個方法就是使用「色票」。

我的案主，是位於日本橋的某間司法書士事務所。在進行品牌重塑時，對我提供給他們參考的日本傳統色色票非常感興趣，於是我便以這個為基本，和他們討論公司的「配色戰略」。

他們選定的其中一個顏色是「紫水晶」，這是一種「能量

選自日本傳統色的配色，最左邊是「紫水晶」

礦石」，它的形象也很符合這家事務所的潛在優勢。

雖然叫「紫水晶」，但實際上是不會太過冷調的淺灰色，運用非常方便，也不會讓人覺得太嚴肅，具有不可思議的包容力，這些特點也和事務所想要表達的印象剛好吻合。

除了「日本傳統色」以外，還有「法國傳統色」等其他色票，到書店可以找到各種顏色相關的出版品。另外，專門宣傳流行色等色彩相關資訊的色票大廠「彩通（PANTONE）」，也會在網站（store.pantone.com/hk/tc）上公開每位色彩專家依照各個主題提供的 CMYK、RGB、網頁色彩的配色建議。

彩通網站提供了各種「色彩」和「彩色生活」的使用建議

34 / 輔助色的挑選重點，在於功能性

決定好主色後，接下來就要選輔助色。相對於負責將「世界觀」和「願景」可視化的主色，輔助色必須依照「辨識度」「補色」等功能性來選擇。

ACCESSIBILITY 以可讀性、易讀性為最優先的「底色、文字色」

相較於主色，在選擇輔助色時，一定要先決定底色❶和文字色❹。選擇輔助色要以可讀性、易讀性為最優先。

主色

❶能讓人辨識出主色的「底色」
❷可襯托主色的顏色
❸可襯托主色的顏色
❹使用主色時可以維持辨識度的文字色

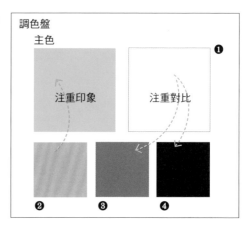

調色盤
主色

注重印象　　注重對比

❶
❷　❸　❹

IMPRESSION 能補強主色的顏色，重點在於明度要相配、色相要錯開

❷就是一般所謂的輔助色，有補強主色、襯托版面的作用。

除了範例外，如果直接選擇主色的補色，或是色相不同但明度相同的顏色，整體設計會比較容易呈現一體感。經典三色原則既簡單又方便，只要再加上輔助色，就能營造出更深刻的印象。

 採用經典三色原則

 經典三色再加上「輔助色」

35 / 方便又簡單的調色盤作法

比起把顏色分開來評估，注意使用的環境或是顏色的搭配，更能有效運用色彩。

一般提到「調色盤」時，不少人都會想到色票這類「沒有意義和類別的顏色排列」，但其實在設計實務上，調色盤是由傳達印象和哲學的主色，與輔助它的功能性配色組合而成。

最簡單的調色盤，只要以 ❶ 主色、❷ 底色、❸ 文字色、❹ 輔助色1（與主色明度相同但色相不同的顏色）、❺ 輔助色2（與主色明度相同但彩度較低的顏色）這五種顏色為基準，再進一步應用和拓展就可以了。

UNIQUENESS 調色盤要依「哲學→功能→補全」的順序挑選

（1）表達哲學的顏色：範例中的公司主色已經確定使用「紅（熱情的顏色）」，這就是表達公司哲學的顏色。

（2）功能性顏色：底色和文字色，以及兩者的中間色，決定採用白＋灰＋黑。

（3）最後選擇藍色，作為「補助」哲學色（紅）的顏色。

具有意義和功能的實務用「調色盤」

（4）假如公司擴展事業，需要增加色數時，可以使用（3）的補助色；如果需要更多，可以再加上補全色和底色的中間色。只要掌握選色的理論，後續都很簡單省事。大家可以試著製作自己原創的調色盤、多加活用。

採用經典三色原則

經典三色再加上「輔助色」

重點整理

- ✔ 選色前要先決定色數（戰略）

- ✔ 單色訴求是利用主色加深群眾印象的戰略

- ✔ 巴斯配色是用二～三種顏色來延展樣式，活用獨特色彩組合的戰略

- ✔ 只要有調色盤，即可因應服務擴展或企業收購等多種場合

- ✔ 底色＋文字色＋重點色，使用方便又簡單

- ✔ 主角與配角的色彩搭配，需依照世界觀來決定

- ✔ 「主色」要依故事或哲學來挑選

- ✔ 只要運用「色票」，配色絕不會失敗

- ✔ 輔助色講求功能性

- ✔ 底色和文字色也是定義主色的重大要素，一定要事先決定

- ✔ 輔助色要選擇與主色彩度相近但色相不同的顏色，或是選擇明度相近但彩度較低的顏色

- ✔ 依據戰略製作調色盤，顏色才能發揮功能

眼睛所見的顏色會因環境而改變

　　人用肉眼看事物時，眼睛所見的顏色都必定會受到環境光（晴天或陰天，或是室內照明為日光燈或螢光燈等）和背景色的影響。

　　各位收到網購商品時，是否曾經覺得「怎麼顏色看起來跟網站上不一樣」呢？這是因為電腦液晶顯示器的顯色方式，與在室內燈光下用肉眼看事物的顯色原理不同，才會發生這種現象。

　　這不完全是因為「實物與圖片不符」，可能是物體呈現的顏色與當初的認知完全不一樣，也就是「所有顏色都受到周邊（環境）的影響」。

　　舉個日常生活中的例子，在早春晴朗的藍天下拍出的花瓣照片，會呈現淡雅鮮明的顏色；相對地，在陰天拍攝的花瓣，怎麼看都顯得混濁不清新。

在晴朗的藍天下拍出的櫻花花瓣呈現淡粉紅色，給人鮮明亮白的印象

在陰天下拍攝的櫻花，看起來比實際上更暗沉模糊，這是拍攝對象與背景色的對比造成的視錯覺

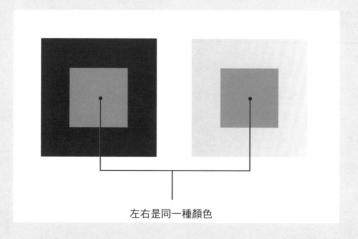

左右是同一種顏色

　　上面是我在講座時，經常出示給大家看的「視錯覺」範例。這在色彩上是非常普遍的現象。兩者中間用的是同一種灰色，但左邊卻顯得比較淡，右邊看起來比較深。我在這一章也談過，有適當的環境和正確的組合，才能真正發揮出「用色」的威力。

　　常見的錯誤作法是只選好主色，卻沒有考慮之後如何搭配。這樣不只無法凸顯主色，還會造成視錯覺和認知差異等各種弊病。

　　活用色彩原理時，最重要的就是具備個人對理想的主張，或是企業本身既有的「哲學」和「願景」。並不是只要熟悉時下流行的顏色或是擅長使用工具，就能配成好顏色。

使用「照片」「插圖」的基本原則

36 / 照片和插圖要注重「功能」和「印象」

概念性說明無法用純文字表達時，適時搭配插圖或圖解會更好懂。

AISUS 善用能將資訊可視化的資訊圖表

如果要說明只靠言語無法解釋清楚的概念或服務架構，就加上可將資訊視覺化的插圖吧。「視覺化（visualize）」可以將多個資訊串連起來，讓人一目瞭然，方便掌握整體的風貌，也更容易靠直覺理解其中的意義。

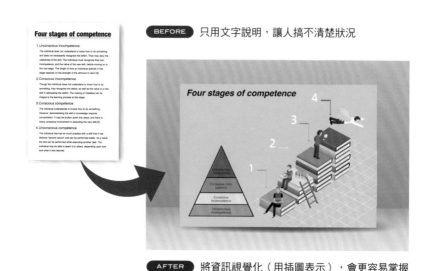

BEFORE 只用文字說明，讓人搞不清楚狀況

AFTER 將資訊視覺化（用插圖表示），會更容易掌握整體的風貌和架構

IMPRESSION 用代碼模式（只有文字）＋推論模式（視覺圖像等）完整表達主題

左下的範例只有文字，缺少了前後的脈絡，看起來像個命令句；而右下加入插圖，更能觸發人的想像力，且「用問候作為多元化社會的溝通入口」這個訊息的印象也會更活潑，對人有正向的影響。

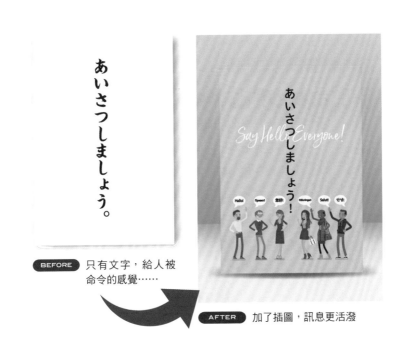

BEFORE　只有文字，給人被命令的感覺……

AFTER　加了插圖，訊息更活潑

37 / 照片和插圖的表現方式就是物盡其用

照片和插圖的用法，就是在適當的地方放上適當的素材。物盡其用是基本，以插圖來說，還要依據用途考慮選用線條畫還是水彩畫。

沒有意義的照片或質感廉價的插圖，可能會降低文章本身的可信度、破壞印象等，引發負面的連鎖反應。

ACCESSIBILITY 再遠也看得見，將圖示作為記號來表現

和第 5 章的字體一樣，插圖和照片也有最經典的使用手法，那就是使用「象形符號」或線條構成的「圖示」。因為不管它們再怎麼小，也能讓人從遠處一眼看見，並清楚看出它的意思。即使不用文字說明「這裡是咖啡廳」，顧客也能明白。

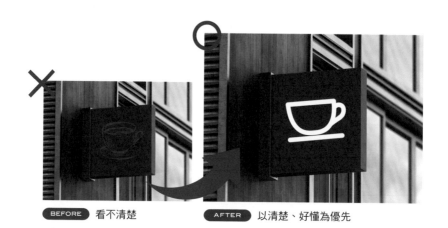

BEFORE 看不清楚　　AFTER 以清楚、好懂為優先

IMPRESSION **用手繪來表達美味感**

如果要表現很美味的感覺，使用水彩筆觸的畫風，或是咖啡廳黑板常見的手繪插圖都可以，這些手法都很適合表現「香氣繚繞，似乎很放鬆」的感覺。

IMPRESSION **用大版面強調照片或插圖**

需要在大版面裡加上照片時，可以試著盡量把商標或標語縮小、集中在一起。

如果是對比度高的插圖，或是圖形式的商標，放大顯示會更引人注目。

38 / 照片品質九成取決於採光

以照片為內容的 SNS 社群服務日漸普及，只要一張照片就能大幅提升網站流量或銷售額。

很多人以為拍照的訣竅就是焦距和構圖，但其實應當先注意的，是拍攝環境的光線狀態、光源的方向等採光方式。

這一點攸關於你現在想要拍什麼，也就是「拍攝手法（＝如何呈現）」。

IMPRESSION 想要明亮耀眼？還是從黑暗中浮現？

同一個物品的照片，會因為拍攝方式造成截然不同的印象。右頁範例是鬆餅和木香花的照片，左側是在明亮的照明下拍攝，右側則是在陰暗的照明下拍攝。

IMPRESSION 要拍的是世界觀？還是表達情緒？

左上的鬆餅給人一種「輕盈蓬鬆感」，左下的木香花也有類似的感覺。

右上和右下的陰暗照片則是有種高級感，同時也引人聯想拍攝對象是否隱喻了某種心情的寫照，或是具有故事性的情境。

「世界觀」「氛圍」「總覺得」，都可以透過照明的方式來表現。

明亮自然光

物體像從黑暗中現身

明亮自然光

物體像從黑暗中現身

39 / 別用藍光拍攝食物

只要光源改變，即便是用同一台相機拍攝同一物體，色調照樣
會改變。尤其是在設置日光燈的會議室之類的地方拍食物，會
在多道偏綠的強光影響下，會使食物看起來不是那麼美味。
雖然照片可以做某種程度的色調校正，但建議還是一開始就在
可以凸顯食物美味的照明（環境）下拍照。

IMPRESSION 注意光源的顏色和數量

　　明明是大排長龍的美味名店，官方網站上的料理照片看起
來卻不怎麼樣，這很可能就是在多道青色的強烈光源（像是日
光燈）下拍照。

　　如果只是光源偏青色，那麼校正色彩或是調整對比度就能
大幅改善畫質；但如果光源不只一個，那就很難修正了。

　　如果只是太暗、太藍，雖然可以靠「調亮（提高亮度）」
「增加色溫」「加強對比」來解決，但是在這種光源方向不一、
導致陰影位置混亂的
日光燈室內，並不適
合拍攝食物。

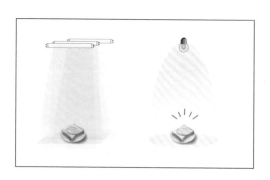

泛青的螢光燈會濾掉食物的
顏色，害食物顯色不佳

反之，在照明充足（有陽光照入或是採光良好的房間）、稍微有點背光的環境下，就可以拍出非常可口的食物照片。

BAD

在帶點青色的光源、弱光且有多個光源的環境，像是會造成多道陰影的室內之類，會使照片的明亮處顯得模糊，整體變得很混濁

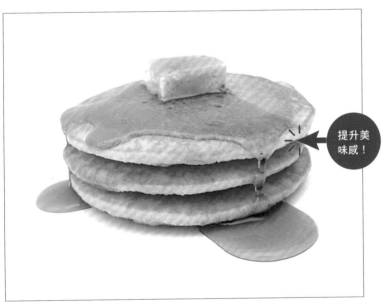

提升美味感！

GOOD　不偏藍的光源，光量充足，亮處和暗處的區別非常明確。陰影的方向要盡量調整成單一方向的大片陰影，或是調弱陰影

40 / 注重觀看者的視角

照片的「拍攝角度」也很重要。擅長拍照的人，會透過「拍攝角度＝視角」來表達照片背後的故事。正上方的視角比較缺乏情感，只是一幅俯瞰的圖像；但是從斜上方往下拍的角度，就能傳達出魄力與臨場感。

UNIQUENESS 在同一個場面下，改變視角就會改變情境

左下範例是所謂的 IG 網紅經常拍攝的視角。廣告界稱之爲「鳥瞰鏡頭」，是從正上方拍攝的構圖。

這個角度不易受到四周的照明影響，也方便調暗邊緣或者做其他加工，特色是容易表現情景。而右下照片是斜上方的視角，因爲同時拍出了店內的氣氛和背景，所以在 IG 是屬於不夠「上鏡」的角度。

下面是表現出咖啡店美味感的照片（上），採取由下往上的視角，魄力十足，但這張照片呈現的並不是悠閒喝咖啡的印象，反而像是濃縮咖啡機的廣告，或是宣布咖啡事業開張。下方由上往下拍的照片，則適合用來表現「人的心情」。

41 / 三分法構圖與中心構圖

「三分法構圖」是指將畫面縱橫皆分割成三等分，並將分割線的相交點設成視線的重點。這個構圖方法可以輕易營造出自然的印象。

「中心構圖」是將拍攝對象放在畫面正中央，方便誘導視線的構圖。這個方法比較容易呈現拍攝對象代表的世界觀。

UNIQUENESS 截取日常不經意的一幕（三分法）

右頁的範例，是將咖啡杯置於三分法相交點的構圖（上）。照片的調性也相當柔和，適合表現自然的感覺。各位熟悉這種取景方法後，可以再嘗試四分法，練習如何找出微妙的平衡。

UNIQUENESS 呈現特別的日子、特別的時光、有意義的空間（中心構圖）

右頁同樣是卡布其諾咖啡的照片，將杯子置於畫面正中央的中心構圖（下）容易使人聚焦，可以激發想像力、引人猜測「這有什麼含意？」

這裡希望各位注意的是，如果是特別（故意）採取中心構圖，就能營造出相應的效果；但如果只是隨手拍出物體剛好占滿畫面中央、甚至超出畫面之外的構圖，即使物體就位於畫面正中心，也無法帶來中心構圖的效果。

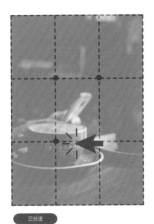

三分法 分割成三等分的線的相交點

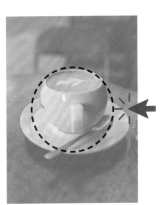

 中心構圖 畫面的中心

42 / 加工照片的訣竅

加工照片不失敗的訣竅，是以「想像中」的印象為基礎，在加工過程中特別注意校正和修改的方向。

校正的作法有❶調整亮度（校正色調）、❷調整色彩（校正色相）、❸消除雜點、加強對比度（校正色階）、❹用濾鏡等特效改變照片的整體印象（❶～❸可使用軟體現成的功能）等。

近年來，智慧型手機也搭載了很多濾鏡功能，就算是外行人，只要動動手指就能修圖、製造各種印象。無論如何，只要知道自己是在進行❶～❹的哪一項作業，就能更輕易加工成自己理想中的圖片了。

NORMAL　整體看起來發黑

IMPRESSION **可校正色階、陰影、彩度，盡量不要修改色彩**

左上的炸蝦，看起來是不是有點焦黑？不只是炸蝦，包括各式油炸料理、淋了蛋汁的蓋飯在內，只要燈光稍微暗一點，拍出來的色調就會比實際上顯得更暗。

FILTERED

像剛炸好起鍋的美味炸蝦

NORMAL

加工前的照片，木香花的葉片十分
青翠。但是在 Instagram 等 SNS 上，
比起栩栩如生的照片，用戶反而更
偏好加上濾鏡「消除原味」的表現。

FILTERED

加上市售的濾鏡效果，校正色調後的狀態。
加工成像是用復古膠片拍的照片。

　　這種時候，比起套用濾鏡來校正照片，還是用「提高照片
亮度」「稍微減少陰影（調亮）」「降低對比度（色調模糊）」
「提高色溫或彩度（暖色系）」這些方法，才能讓照片中的炸
蝦顯得更美味。

　　右上的木香花照片，是用市售膠片的濾鏡效果加工而成。
作法與剛才的炸蝦完全相反，是用「降低照片亮度」「稍微加強
陰影（調暗）」「提高對比（色調鮮明）」「降低彩度（褐色系）」
這些方法，後製成更富有繪畫質感的照片。

43 / 營造親切感

不論是照片還是插圖，容易讓人感到親切的最大原因，都與「亮度」「對比度」有關。如果想讓現成的影像顯得更有親切感、給人更溫柔的印象，只要「提高亮度」「降低對比度」就能消除觀看者的抗拒，感到「容易親近」。

不過要是亮度太高，或是對比度太低，就會讓照片本身的優勢消失，必須多加注意。

IMPRESSION 想讓影像顯得更柔和時，就調成柔和的色階

這裡來介紹一些技巧，可以讓影像更柔和、減少觀看者的抗拒。

下面是用雙手捧著咖啡牛奶的照片當作素材，進行影像校正的範例。照片本身的色階已經很柔和，也很有親切感，不過我要用軟體更進一步加工。首先，提高整體色調的亮度，降低對比度。

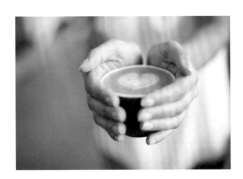

然後，拓展照光的範圍，使周圍更明亮。另外再稍微降低影像銳利度，將陰影部分調亮一點，中間調也稍微調亮。

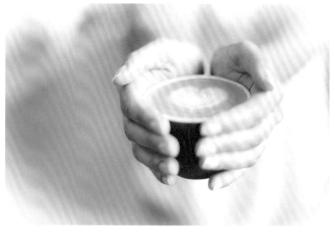

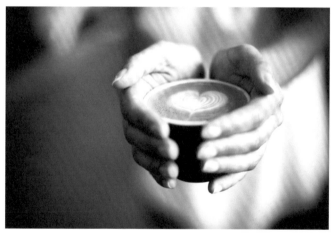

　　最後成果就如上面的照片，變成輕柔溫和的印象。接下來，我再逆向操作，降低整體色調的亮度、提高對比度。中間也稍微調暗，使四周環境暗下來（下方），是不是就變成「這杯咖啡也許有毒」的詭異印象了呢？

44 / 用裁切或色調改變印象

Facebook 和 Instagram 等社群網站的個人頭像，如今已和商業名片同等重要了。個人頭像會因裁切的方式，大幅改變印象。

`UNIQUENESS` 注重臉部比率，調整印象

　　這裡的範例說明了同一張照片，會因為裁切方式而造成不同的印象。這裡以我自己的照片為例，這種臉部在裁切後的畫面中所占的大小，就稱作「臉部比率」。

（1）讓手入鏡，會看起來很有自信

　　這種構圖常用於報章雜誌的訪談。讓雙手入鏡，會比只有脖子以上的頭像顯得更有自信。適用於作家、專業人士。

（2）政治家、教育人士可以讓臉部占滿畫面

臉部比率較大，讓眼睛口鼻等五官更清晰，可以給人「強勢」的印象。美國總統川普的推特頭像就是這種構圖的典型。

（3）比證件照稍微寬鬆一點的裁切

如果想要給人非常普遍的好印象，只要將證件照的規格稍微放鬆一點，就能散發出更多個人氣質，呈現溫和的印象。

（4）改成灰階模式，營造沉穩的印象

這是將原始照片改成灰階模式，變成氣氛平靜、沉穩的印象。

45 / 將照片轉成插圖，增加表現力

只要用後製軟體，將照片轉換成「水彩風插圖」後，同一題材也能呈現出不同的印象。

IMPRESSION **先校正亮度再套用藝術特效，就是一幅繪畫**

　　下面是我在實際案件中使用的插圖。我用後製軟體將照片轉換成水彩風，營造出充滿田園風情的悠閒暑假印象。

BEFORE 原始照片就是很有田園風情的優美風景

AFTER 商品化的設計試作品

AFTER 使用水彩畫的質感，強調人人心中都有的「懷念的暑假風情」

IMPRESSION 截取局部照片當作插圖使用

　　用照片當素材加工時，截取局部畫面來強調（特寫），即可製造出更強烈的印象。如果也想為插圖營造更強烈的印象，可以裁切不需要的要素、聚焦於主題上，這樣就能讓觀看者只看見你希望他注意到的地方，加深印象。

BEFORE 在這張楓葉照片，我特意只聚焦（特寫）三片葉子

AFTER 用特寫照片設計成包裝

商品化的設計試作品

　　像上面這樣，在設計前先決定好是要「呈現全體」還是「呈現局部」，會更容易表現你想營造的印象。

46 / 有效運用插圖、影片

照片適合用來表現美味的食物、美麗的風景等富有情感的一幅畫面，但如果想要解說步驟、過程、用法的話，改用插圖或影片會更清楚易懂。

用一張插畫說明料理過程

下面的插畫是煎鬆餅的步驟說明書。如果要用靜止畫面解說調理過程，就必須拍攝好幾張照片才行；但是改用插畫說明，即可一眼看出需要哪些材料，以及製作流程。

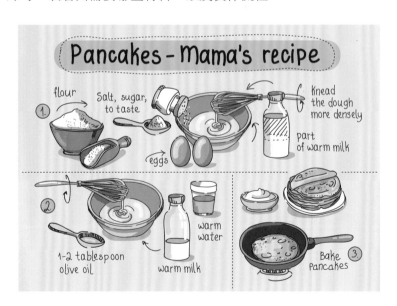

Sincerity 用影片說明料理的烹調過程

如果要說明製作料理和點心的程序，（雖然拍起來很累，但）用動畫呈現也很有效果。下面是由海外的網路媒體「BuzzFeed」營運的料理網站「Tasty」。

網站上提供的料理品項都非常親民，感覺人人都能做，而且影片的架構簡潔易懂，影像也拍得令人垂涎欲滴。

不管是插圖還是影片，都不用讀文字也能看懂：即使出現不懂的語言，也能理解內容。

尤其是在全球性的訊息傳播上，不只限於插圖和影片，只要設計中包含越多非言語的要素，就越容易傳播出去。

47 / 商業上處理照片與插圖重點

照片和插圖雖然也具有藝術價值，但是在設計上，使用照片或插圖的目標在於解決問題。以下列出幾項處理照片和插圖的重點。

為了如實完成理想中的作品，以下列舉包含準備工作在內的重點。

1. 釐清目的

先想好為什麼使用、需要用哪些，以及想如何表現。如果拍攝的預算不高，也可以考慮從圖庫中選擇素材代替。

2. 調查、蒐集資料、實地探勘等準備工作絕不可少

為了避免成品與想像不符，一定要蒐集參考用的資料。如果想拍攝烹飪現場的照片，就要蒐集食材和烹調器具的資料；如果需要人物的插畫，就要詳閱姿勢和服裝的參考資料。

3. 打草稿、測試拍攝的重要性

應該呈現全體還是局部？為了找出適合的視角和構圖，必須先打草稿。也就是將目標的設計成果可視化。

4. 工作時程要夠寬裕

　　最好保留足夠的時間，以便冷靜地重新審視設計好的作品。我們無法得知設計途中會發生什麼事，所以預留緩衝的時間，工作過程會更從容，也能預防意外狀況發生。

5. 小心保管定稿檔案和工作文件

　　包含檔案文件和必需的資料在內，全部都要小心儲存保管。

48 / 委託案件的五大重點

委託別人繪製插圖或拍攝照片時，委託對象最好是擅長處理你想委託的內容（類別、風格、主題、工具等），而且已經有實際成果的人。

此外，為了讓對方可以順利作業，要盡量提早告知對方你想像中的形象、繳交期限、合約、檔案類型等基本必備的資訊。

　　委託案件時，要仔細準備必需的資訊，而且千萬不要做出中途變更主題這樣的事。

1. 別在主題不明確、準備不充分的階段就發案委託

　　盡可能備齊形象資料、繳納期限、合約、檔案類型等所有條件後，再發案委託。

2. 委託擅長的人或專業人士

　　最好找擅長該委託主題或手法的人製作。雖然有些接案者「包山包海」，但還是拜託「擅長拍攝美味可口的食物」「擅長繪製溫馨家族的插畫」這類有特殊專長類型的人，比較能做出符合想像的成品。

3. 每個階段都要做到共享、確認、同意

為了避免成品與想像落差太大，最好在每一階段的適當時機與接案者交換意見、確認、同意，以便達成想像上的共識。

4. 由案主挑選或是由接案者全權決定

製作的型態因人而異，如果是委託接案者製作好幾種不同樣式的稿件，那最終決定權就要保留在案主手上。

不過，接案者可能會有個人的堅持，所以也會發生全權交由接案者處理的狀況。這些協議不能等事後再談，一定要事先決定。

5. 公開原作者（刊載製作者姓名）

請接案者畫插圖，案主再拿來設計時，一定要公開標示「插圖作者為○○○」，明記原作者的姓名。照片也是一樣，要刊登攝影師的姓名。

49 / 如何防止免費素材、
圖庫造成的糾紛

主打「免費」的素材網站當中，大多數素材的使用條件都僅限於個人使用，商業用途通常需付費，以為是免費、用了才發現要付費的狀況出乎意料的多。

即便使用的是免費網站的素材，也一定要註明原作者的姓名，嚴格遵守使用規範和條款。

此外，最好不要未經許可就任意使用網路上搜尋到的圖片，或是擅自使用雜誌書籍上刊登的作品。

素材若是作為商業用途，務必詳閱使用規範和授權條款

關於素材的引用方式，有些網站會標示得簡單易懂，但也有些網站根本沒寫清楚。因此在使用前，務必仔細閱讀使用規範；另外，還要確認同意規範後需要遵守的使用條件，倘若寫得不夠清楚，就盡量不要使用。

可以用於競賽或參加設計獎嗎？

只要遵守競賽或設計獎的規定，取得免費素材或圖庫的使用授權，並且符合比賽獎項徵求的理念，就能使用。不過，要是成品的表現方式已有先例的話，從相似性的觀點來看，得獎的可能性非常低。

免費素材有什麼風險？

同一個影像或插圖可能早已用在其他地方。即使你的作品曝光率較低，或是曝光率很高、但只作宣傳公關方面的用途，甚至是拿作品參加競賽的場合，還是可能會被認為是「抄襲」或「缺乏創新」。

別以為只要用免費素材就好

如果有時間和預算，建議還是尋找製作者或代理商，發案訂購原創的素材吧。雖然這種全世界獨一無二的作品需要花上不少錢才能得到，但起碼往後的每一年、每一天你都可以盡情使用它。

重點整理

- ✔ <u>圖示也可以發揮記號的功能</u>

- ✔ <u>想營造美味感就用手繪插圖</u>

- ✔ <u>採光可以大幅左右照片的印象</u>

- ✔ <u>校正照片亮度再套用藝術特效，可以成為一幅繪畫</u>

- ✔ <u>用三分法構圖截取日常不經意的一幕</u>

- ✔ <u>想呈現特別的印象就用中心構圖</u>

- ✔ <u>裁切可以改變照片的印象</u>

- ✔ <u>要準備資料並打草稿</u>

- ✔ <u>發案委託時要預留足夠的時間</u>

- ✔ <u>發案委託前要先確認接案者的工作型態</u>

- ✔ <u>使用免費素材要仔細確認使用規範和條款</u>

- ✔ <u>事先了解免費素材可能已經被人使用過</u>

紐約市「高線公園」的都市設計
～標誌和照片是產業規模的拓展起點～

先前，我在專為商務人士舉辦的設計素養講座上，談起一件有點特異的「設計」案例，就是位於美國紐約市的知名都市再生設計「高線公園（High Line Park）」。

高線公園，是利用原本已經廢棄並決定拆除的貨運鐵路遺跡重新開發而成，現在作為紐約全新的觀光名勝，成了一座人來人往的空中公園。據說這個設計是受到日本近年來重新開發的「澀谷 stream」的影響。

有趣的是，這個計畫並不是來自行政機關，而是由兩個「希望保留高架鐵路」的年輕人成立的非營利組織「高線之友（Friends of the High Line）」，聯合了市民團體共同發起的，之後該計畫才晉升為紐約市的共同事業，變成都市再生設計的成功案例。

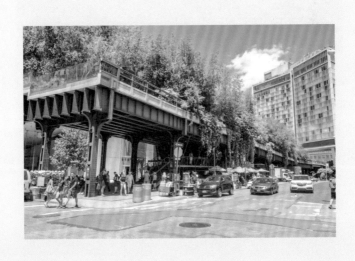

高線公園的相關紀錄藉由書籍和報導傳播，它具有象徵性又時髦的標誌和美麗的庭園照片被「分享」給了許多人，因此廣為人知，這就是它成功的關鍵。

我曾經親自造訪過當地兩次，休閒步道兩旁連綿不絕的花草（造景）設計，為行人營造出散步的樂趣，讓人不禁拍下沿途的花草照片、上傳到 Instagram。

高線公園的成功，導致附近的不動產價格大幅上漲。這種讓大家都心曠神怡、想要「分享」的「都市設計」，也吸引不少知名藝廊、咖啡廳和商家聚集，因此附近的地價上漲是再理所當然不過的事了。孕育出全新的體驗價值，這顯然也是起因於「基本設計力」。

統整、彙集、凸顯

50 / 整理設計的風格

同一種類的資訊，如果能統整成相同的「設計風格」，會更清楚易讀。不僅如此，透過整體內容來定義設計的風格，讀者才能輕易理解內容，製作者的作業效率也會提升（制定設計方針的理由就在這裡）。

另外，如果覺得「設計就是要加入東西」而在不知不覺中加上多餘的裝飾或框線，反而會使成品失去設計性，要多加留意。

SINCERITY 盡量刪除不需要的元素，字體也要統一

接下來是個不算好的排版範例，讓人搞不懂哪段文字跟哪張插圖有關聯，而且整體的架構也不清不楚。

範例中使用了各式各樣的字體，因此也讓人猜不出文字區塊的作用。為了製造活潑的效果而加上的裝飾，實際上可能只會害設計變得亂七八糟，所以必須多加小心。

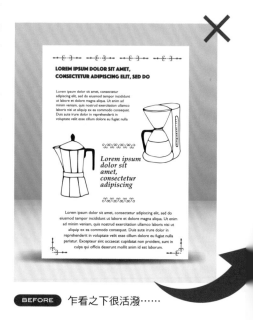

BEFORE 乍看之下很活潑……

(A)···
(B)···

下面是整理好設計風格的示意圖。可以清楚看出其中分成（A）濾泡式咖啡和（B）濃縮咖啡這兩大段，而且每一段都有自己的標題和本文。最重要的是，（A）和（B）之間即使不加分隔線，也能讓人一眼看出編排的架構是兩大區塊，並包含各自的標題和本文。

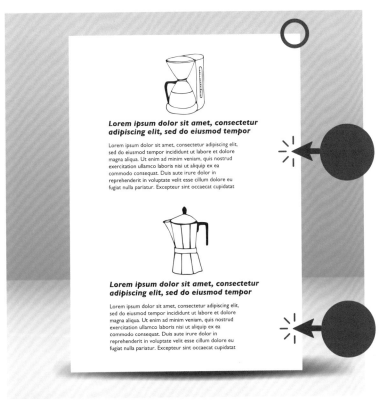

AFTER 刪掉不必要的元素，整理好才更容易閱讀

51 / 空白的意義

「空白」就是指留白的部分，主要有以下三個重大作用：

（1）保護商標等重要訊息的「留白」（isolation）

（2）區隔意義或類別的邊界「空間」（space）

（3）誘導視線或引發興趣的「注意力」（attention）

ACCESSIBILITY 保護重要訊息的「留白」

　　商標和象徵性標誌的企業服務識別，設計圖像時很注重差異化和獨特性，因此通常會規定在商標四周不得刊登其他公司的標誌和資訊。

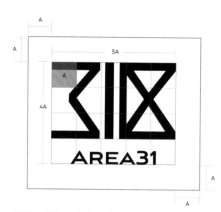

引用自上海的咖啡品牌「AREA31 COFFEE」的設計方針

　　這個原則就叫作「標誌留白」，是指在設計標誌的同時預留規定的範圍，可以說是標誌設計的一部分。若是沒有留白，不只會使標誌不夠清楚，還可能會讓人以為訊息沒有來源、不值得信任。

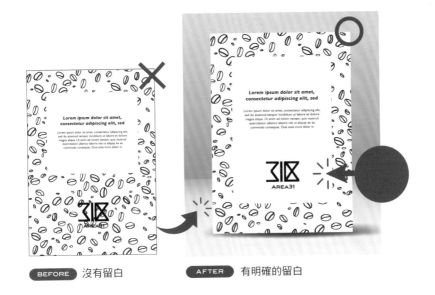

BEFORE 沒有留白　　　AFTER 有明確的留白

　　Isolation 雖然也可以翻譯成「獨立」「隔離」，但是在商標設計上，應當把它解讀成「讓圖像保有主體性的必需空間」。

ACCESSIBILITY 活用「空間」製造看不見的區隔

　　很多人會在不同內容間加上分隔線或裝飾區分，但我建議，還是盡量不要添加這些多餘的元素，利用空間來調整就好。

　　裝飾會讓作品乍看之下很活潑，但可能會導致訊息的意義不易展現，要多加注意。

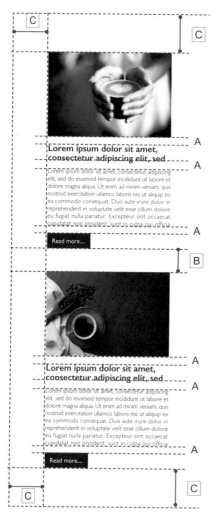

同一內容間的留白，必須比不同內容間的
留白更小（C＞A，B＞A）

左邊的說明圖是不加分隔線、只用留白區隔內容的基本範例。同一群內容裡的留白一定要比區隔不同內容的留白要小；C＞A，B＞A，看起來才會清楚。

IMPRESSION 用大片「留白」來暗示重點

大片留白可以使主旨的獨立領域（留白）顯得寬廣，容易讓人覺得它有特殊的涵義。

像右頁照片一樣，留白越大，越容易讓人集中視覺焦點，而且還有助於表達主旨的重要程度。

52 / 用設計誘導視線

用設計誘導視線的方法，除了（1）善用留白，還有（2）利用物體和光的對比、（3）利用構圖、（4）利用真實人物的視點等。

IMPRESSION 留白

這是人人都會的最簡單方法。即使資訊量變多，應用方法也一樣。

並不是人的視線主動移向資訊的所在之處，而是設計將視線誘導至有留白的重要資訊上。

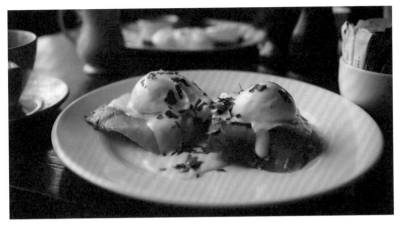

| IMPRESSION | **用對比強調**

陰暗的背景搭配水波蛋的黃色，構成對比非常強烈的配色；另外，將重點放在三分法構圖的左上方，也很容易吸引視線。

「三分法」構圖，是把整個畫面縱橫皆分割成三等分，將主題的主要部分設置於線的相交點上。

| IMPRESSION | **將觀看者的視線誘導至焦點前方**

最後的例子，是利用真實模特兒的視覺焦點，將觀看者的視線誘導至圖中人物的焦點前方。

模特兒的視覺焦點也能誘導觀看者的視線

53 / 靠左、置中、靠右

文字的對齊方式，在設計上並沒有什麼絕對必須遵守的準則，不過有些狀況和原稿的種類，就是會讓人覺得「適合靠左」「適合置中」或「適合靠右」。

IMPRESSION （1）靠左對齊「讓人閱讀」的標語

如果是由主要標題和前導標題組成的文章，又有充足的版面空間，那就適合用靠左對齊的排版；或是左右空間較窄、上下空間較寬，需要強調本文的引用時，也一樣適合靠左對齊。

如果左右空間有限，但資訊量很多的話，採用兩端對齊（貼齊左側和右側邊界）就可以容納較多文字。

(1) (1)

SINCERITY （2）用置中對齊營造「工整」的印象

　　如果有主視覺圖像，並且需要加上相應的標語時，適合使用置中對齊的排版方式。

　　除此之外，只要不是長篇的艱澀文章，婚禮喜帖類的卡片，或是詩詞短文之類的文字，都很適合置中對齊。

SINCERITY （3）靠右對齊有「悄悄地」「不經意」的感覺

　　照片下方加註的說明或頁面上的註釋，則適合靠右對齊，也就是以照片為主、說明為輔。

當然，並沒有人規定主要標題絕不可以靠右對齊，但只要空間沒有特別限制的話，配合文章的開頭位置全部靠左對齊，比較容易誘導讀者的焦點、提高辨識度，這樣才是妥善的排版方法。

54 / 放大文字
卻還是看不清楚的原因

文字的易讀性，會根據那篇文章刊登的媒體種類、呈現的內容和字數而異。當然字千萬不能太小、讓人難以閱讀，不過字也不是只要大就好。

`ACCESSIBILITY` ## 大型標題文字更需要講究行距

像標題這種全體字數沒有特別多的狀況，行距要是太窄，也會導致閱讀困難。方便閱讀的行距至少要是字高的四分之一（25％）以上、二分之一（50％）以下。

Financial results briefing documents ✕

Financial results briefing documents ◯

Financial results briefing documents ◯

Financial results briefing documents ◯

如果文字間空出一個字的空間，會呈現全形空格。

字數多的文章要設定行距，比較容易閱讀。

左邊範例由上而下為
「沒有行間」
「四分之一行距」（＝25％）
「三分之一行距」（＝33％）
「二分之一行距」（＝50％）

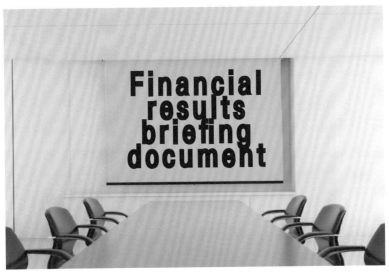

如果紙面上的留白太少，即使文字很大，也不容易閱讀

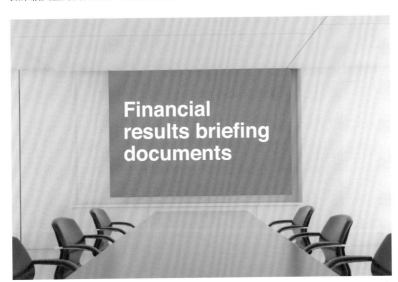

紙面有適當的留白，並設定行間，才容易閱讀

55 / 設計的「觀看、閱讀」準則

易讀性、可讀性也有某些原理,但最重要的,還是要歸因於你
「為什麼想要用」「最終想怎麼用」這些原理和技巧。
如果你想讓人閱讀一篇文章,只要全心全力將文章編排得方便
閱讀就好;但若你希望讓人愉快地讀下去,那就要好好思考該
如何增加閱讀的樂趣了。

SINCERITY 設計是形式與內容(圖文)的關係

曾為 IBM 等企業設計商標的知名平面設計師保羅・蘭德
(Paul Rand),在自己的著作《設計是什麼?:保羅・蘭德給
年輕人的第一堂啟蒙課》裡提到:「設計是形式與內容之間的
關係。(Design is a relationship between form and content.)」

也就是說,簡單不一定就是好設計,但如果想讓人輕易讀
懂內容,設計就要盡量簡單明瞭;如果是希望讓大家樂在其中
的內容,編排時就盡情發揮創意。

設計就是內與外的關係,這就是他
給設計師和設計相關人士富有啟發性的建
議。

ACCESSIBILITY 設計屬於誰？

另外，美國認知科學家、人因工程設計權威唐納·諾曼（Donald Arthur Norman）也在其長年暢銷著作《設計的心理學：人性化的產品設計如何改變世界》中，寫道：「如果日常用品的設計只注重美觀，那我們每天的生活都能過得賞心悅目，但是卻不太舒適；如果只注重舒適性，那生活會過得很方便，可是擺出來的物品外觀卻很難看；如果廠商只想降低成本或是簡化製造過程，那麼產品可能會有很差勁的外觀、功能或品質。設計要考慮的各種因素都很重要，但若只是強調其中一個方面，而忽略其他方面，就會造成問題。」

舉例來說，就算只是一張為了推銷產品才製作的廣告傳單，也要注重傳單是否易讀好懂。

除此之外，即使已經準備好簡單易懂的資料，也要融入發布這份資料的企業形象和氣氛，像是可信度、先進程度、傳統的魅力等，貼近讀者的心情，才是一個值得觀看閱讀的設計。

重點整理

- ✔ 整理設計的風格

- ✔ 同樣的內容要套用同樣的設計風格

- ✔ 「空白」就是指留白的部分

- ✔ 留白主要有三個作用，是有意義的

- ✔ 留白作為區隔意義或類別的邊界

- ✔ 利用留白誘導視線

- ✔ 對比度和構圖也能誘導視線

- ✔ 將觀看者的視線誘導至照片中人物的焦點前方

- ✔ 注意靠左對齊、靠右對齊、置中對齊各自適用的狀況

- ✔ 如果想做出值得觀看、閱讀的設計，就要充分理解內容（圖文）和形式（媒體）的關係

- ✔ 要時常思考設計的目的

- ✔ 思考設計時要站在觀看者的角度

- ✔ 將資訊發布者的特性和魅力，營造成氣氛融入設計裡

設計出深植人心的資料

56 / 原則上是一頁一主題

設計簡報或提案資料時，要注意遵守「一個頁面一個主題」的原則。
要是在同一頁面裡塞入多個主題，會讓觀看者覺得這個版面很難閱讀，頁面裡塞滿的內容也很難讓人記住。

ACCESSIBILITY 何謂「傳達用」的設計

傳達的目標不是在一個頁面裡塞入大量資訊，而是要讓人觀看、閱讀後理解，感到印象深刻並記住這個提案。

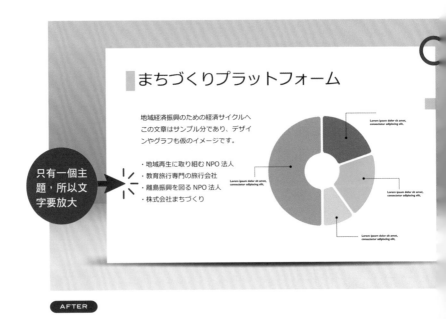

最下方的兩個範例，是將參雜在一起的內容直接分成兩頁來呈現。

錯誤範例（上）中，一頁就有兩種底色，而且重點色也毫無章法。一個頁面裡只要呈現一個重要的資訊就好，如果將圖表和圖解等資料全部塞進同一頁裡，會讓人看不清其他資訊。

另外，同樣的設計元素容易互相打架，所以圓餅圖不要全部排在一起，一頁裡只要精簡成一個圓餅圖就好。如果實在很需要比較不同數據的話，那就不要用圓餅圖，可以改用表格呈現（原則 58 會有詳細解說）。

BEFORE

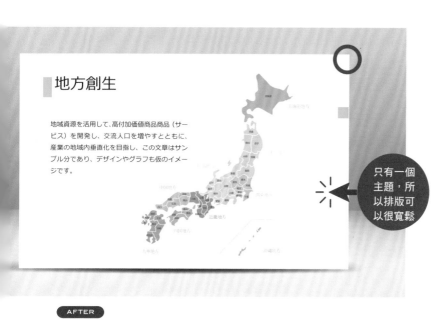

只有一個主題，所以排版可以很寬鬆

AFTER

57 / 圖表的配色

設計圖表和表格時，要注重「可讀性」「易讀性」「對製作者來說方便製作」。最好不要「做起來非常辛苦」，而且還讓人「看不清楚」「看不懂」。

ACCESSIBILITY 顏色不能以喜好和成見來選擇

資料是要傳達給別人的一種設計。不要用紅色代表熱情、藍色代表知性、綠色代表環保這些成見來選擇，配色也要注重根據。

IMPRESSION 用圖表呈現的「中心主題」是什麼

為達到目的而傳達的數據要使用「主角色」，比較用的對象則要使用彩度較低或是灰階的顏色作為配角色。

BEFORE 看起來很繽紛很活潑，但A社和B社都很醒目，無法一眼看見自家公司的位置

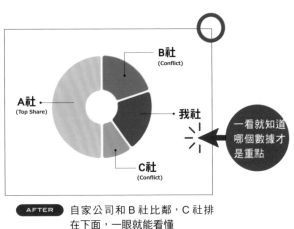

一看就知道哪個數據才是重點

AFTER 自家公司和B社比鄰，C社排在下面，一眼就能看懂

ACCESSIBILITY 不要破壞整個頁面的色彩規則

設計時，最好不要爲了讓圖表更鮮豔，而不思考顏色的意義就隨意搭配。

雖然設計的重點是要夠醒目，但配色若是忽略整個頁面的規則，就會破壞各個元素相對平衡，結果還是會變得很難看。讓圖表遵循簡報頁面整體的規則（白底＋文字色＋重點色），才是一份能讓人看見重點、印象深刻的資料。

BEFORE 無視標題旁邊已經使用的重點色、隨便給圖表配色，不僅會破壞整體感，也會害自己無法考慮每一頁的配色，導致作業效率低落

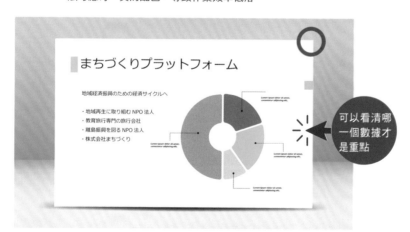

AFTER 整個頁面都遵守了白底＋文字色＋重點色的規則。先訂定配色規則，在製作新頁面時就不必多加思考，可以提高作業效率

58 / 圖表要清楚易讀

要依據課題思考該用圓餅圖、長條圖、還是其他圖表。找出最適當的表現方式，不管是用長條圖還是表格，都要刪掉不必要的線條，讓人更容易聚焦在數據上。

ACCESSIBILITY 避免排列多張圓餅圖

BEFORE 不要排列圓餅圖

基本上，盡量不要排列多張圓餅圖。表格適合比較不同的項目，長條圖則方便看出歷年的變化。圖表也要依用途選出最適合的使用方法。

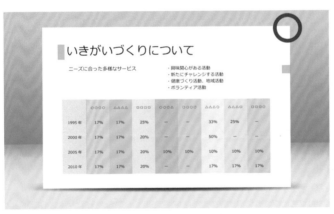

AFTER 改用表格，可以從時間軸看清數據的變動

IMPRESSION 長條圖不要加框線

全部加上框線，會分散
讀者的視線

不管是圖表還是表格，
都要省略多餘的框線，才能讓
人專注於數據的內容。除此之
外，也要注意將色彩深淺調整
成「黑白影印輸出」也很清楚
的濃度。

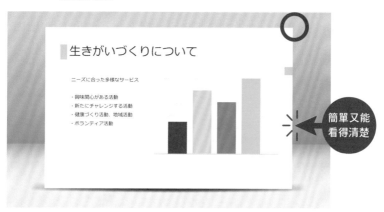

AFTER 去掉多餘的框線，視線才容易專注在圖表的數據上

ACCESSIBILITY 調整成灰階也能看清數據的狀態

BEFORE 即使原始檔上有顏色區
分，但黑白影印或列印
後可能會看不出差別

AFTER 灰階模式也一樣能看出色彩的深
淺強弱

59 / 引導觀看的簡報頁面

不要在單一頁面裡塞入所有資訊。為了讓人依循主題、看完發人深省或產生共鳴，建議製作一份「引導觀看頁」，讓簡報的傳達更有效果。

IMPRESSION 用視覺圖像呈現問題的本質，更容易引人想像

在封面的下一頁，或是在提示具體課題的頁面之間，插入一張與提出問題或解決提案相關的「引導觀看頁」。

BAD

從開頭到最後的結論都塞滿了訊息

引導觀看頁
（將問題可視化）

GOOD

用視覺圖像引起觀看者對這個問題的共鳴

比方說，這次的主題是老年人問題，那麼引導觀看頁的作用就是讓觀看者想起身邊的老人家，或是想像「等我老了後會怎麼樣？」讓人對問題的意識產生更深刻的共鳴。

GOOD　插入一張搭配背景照片的標題頁面，營造切入主題的節奏

GOOD　插入關鍵字，讓人可以預知接下來的發展

60 / 引導閱讀的簡報頁面

> 如何傳達重要的部分，重點就在於放大文字、重複、和提示。簡報現場會有分發的資料或投影片輔助，所以口頭上強調「重要的事情說三次」並在資料裡重複插入「引導閱讀頁」，也是一種技巧。

IMPRESSION 「彙整」的重要事項，要花心思讓人細讀

　　如果是連續好幾頁的說明資料，那麼就將整份資料最重要的事項整理成特輯，加在後面當作「引導閱讀頁」。

BAD
從開頭到最後的結論都塞滿了訊息

GOOD
摘錄課題的假設或解決方法的句子

讓聽眾觀看這一頁的同時，你可以口頭補充說明「這是前面的重點整理」「再複習一次重點」，或是提醒大家「至少要記住這些」，如此一來，聽眾應該就會將頁面設計的印象和你傳達的訊息一併記起來了。

　　雖然狀況會因為聽眾手上是否有你分發的資料 PDF 檔而有所不同，不過在使用投影片時，最好還是要重視「引導觀看、閱讀」的頁面。

GOOD 加上圖片，重複強調關鍵字

GOOD 只有重點的部分填入亮麗的顏色，文字反白

61 / 運用外邊距的技巧

一份清楚易懂的資料，並不是從邊緣開始將資訊塞滿頁面，而是先設想某種程度的版型，再依照格線和外邊距（留白）來設計。注重外邊距的設定，才能提高資料的易讀性。

ACCESSIBILITY 外邊距（留白）的初始設定

包含標題在內，從內容區域到紙張邊緣的留白，稱之為「外邊距」。

比起探討外邊距該寬該窄，只要整體頁面排版整齊，就足夠美觀又清楚可讀了。如果要善用外邊距，一開始就要先設定外邊距的數值，注意別讓文字和圖表超出設定即可。而且外邊距要使用白底，標題四周也不要加多餘的裝飾和框線。

另外，也盡量不要改變每一頁的標題區域和設計風格。同一份資料就固定使用同一種外邊距設定，標題的設計風格也要統一。

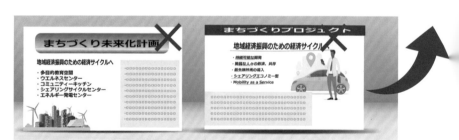

BEFORE 沒有外邊距和留白，內容滿到紙面邊緣

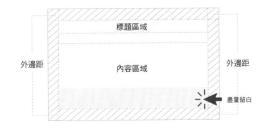

ACCESSIBILITY　不要勉強填滿

　　有些人似乎不塞滿資料就會不舒服，結果導致每一頁的外邊距和版型都不一樣；不過只要套用設定好外邊距＋標題＋內容區域的設計模版，就不必勉強自己填滿資料，直接保持原狀即可。

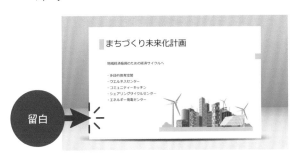

有固定版型才方便觀看者理解資料的屬性、將視線引導到內容上，這樣才是一份清楚易讀的資料。

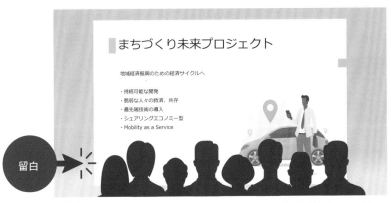

AFTER　不同的投影環境，可能會造成畫面下方被其他觀看者擋住，所以內容不要塞滿

62 / 承襲基本再加上「個人設計感」

我在國外聽研討會的簡報時，很訝異他們的資料設計如此美觀，發表得也非常好，而且他們特別講究「企業設計感」「個人設計感」。

如果要提升自己的簡報能力，除了承襲基本以外，也要在資料設計中融入自己的設計感。

UNIQUENESS 選擇適合自我風格的字體

這裡順便再復習一下前面字體章節的內容，如果沒有特殊限制，文字就選用辨識度佳的黑體。雖然右邊的範本沒有列出來，不過只要各位的電腦裡有 WORD 軟

一流は「身だしなみ」で人生が変わることを知っている
黑體（小塚黑體）

一流は「身だしなみ」で人生が変わることを知っている
黑體（粗黑體）

一流は「身だしなみ」で人生が変わることを知っている
黑體（標題黑體）

一流は「身だしなみ」で人生が変わることを知っている
黑體（UD 新黑體）

體，也推薦使用內建的 Meiryo、游黑體等字體。另外，英文盡量不要套用東亞文字字體，請使用西文字體。

Girloy
Avenir
Gotham

ACCESSIBILITY 擁有專用的調色盤

這裡也順便復習色彩的章節，設計時要先選好主色和底色＋文字色，再設定輔助色。

主色

❶ 能讓人辨識出主色的「底色」
❷ 可襯托主色的顏色
❸ 可襯托主色的顏色
❹ 使用主色時可以維持辨識度的文字色

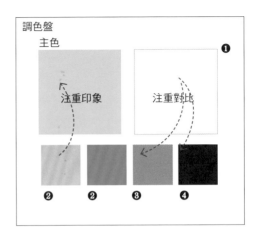

[ACCESSIBILITY] **一個頁面鎖定一個主題，更吸睛！**

　　本書已經提過好幾次，設計要盡量刪除多餘的元素，簡單就好。而且不要馬上動手做，仔細思考目的和對象，先做好資訊的設計，再確認「AISUS」（Accessibility ／ Impression ／ Sincerity ／ Uniqueness ／ Share）後才逐步進行下去。

63 / 製作關鍵投影片

學習「基本設計力」，也可以說是學習如何傳達只靠言語無法傳達的事物。這裡就將關鍵數字和文字設計成圖像，看看能達到多少傳達效果吧。

IMPRESSION 配合腳本，借助圖像的力量

後面的範例，是我在「視覺行銷」的圖像戰略講座上實際使用的投影片。一開始只單純秀出 11,000,000 bit 這個數字，接著才慢慢搭配不同圖片。

比較下方的投影片和右頁兩張投影片後，可以看出圖像是如何營造出不同的印象。並不是每一頁都非得插入照片或圖片不可，但可以依照內容的精彩程度，在關鍵投影片裡好好活用圖像的力量。

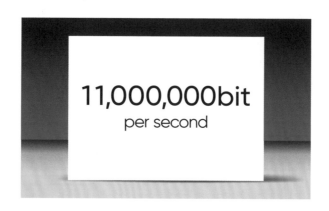

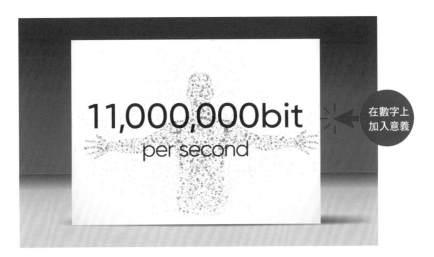

在數字上
加入意義

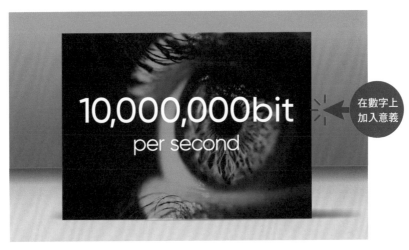

在數字上
加入意義

重點整理

- ✔ 一個頁面搭配一個主題

- ✔ 不要排列多個圓餅圖

- ✔ 圖表的配色要重視功能性多於活潑度

- ✔ 要注重整個頁面的色彩規則

- ✔ 長條圖不需要加上框線

- ✔ 彩色資料影印成黑白複本時，檔案要清楚易讀

- ✔ 觸及問題的本質時不要只用文字說明，
 建議搭配圖像

- ✔ 在希望聽眾一定要記住的部分裡放大重點文字

- ✔ 一定要設定外邊距

- ✔ 確實留白

- ✔ 建立字體並製作調色盤，展現個人設計感

- ✔ 關鍵投影片要插入圖像

設計是一種「資產」

經常有人問我：「做簡報要用什麼工具比較好啊？」我的回答都是「用什麼都可以啊。」

當然，如果簡報的投影片設計夠好，傳達的主題自然也比較容易讓人理解，只有好處沒有壞處。

投影片的好壞未必是工具造成的。我認為最重要的，反而是不要受到工具的限制。

我本身使用的是 Adobe 公司的軟體 InDesign，但這只是因為它比較方便管理我們公司用的作品範例和資料等「素材」。不管是 Power Point、Key Note、Illustrator、還是 Sketch，大家只要選自己用得最順手的軟體就行了。

其實我在製作投影片時，幾乎沒有使用 InDesign 的主要功能，我只是用它「將圖片放在一眼可見的位置」「在圖片上嵌字」「把文字排得更好讀」而已。

在設計資料時，有比工具更重要的事。那就是一定要把做好的設計成品當作「資產」和「素材」完整保存起來。此外，如果已經編排完成的版面具備「素材」的價值，建議把整個頁面另存新檔、儲存成不同的檔案格式。

　　我在 2008 年出版的拙作《視覺營銷戰略》裡，就寫了一句至今依然通用的話：「設計是一種資產，並非消耗品。」

　　設計的工具和潮流的確會隨著時代變化，但是讓觀眾印象深刻的設計原則，依舊是「單一標語、單一視覺」「字體要選用同一『字族』」「善用留白」這些普遍性的觀念。以這些原則為基本做成的設計就是「資產」，才能成為孕育出新設計的「素材」。

依循設計的原則來嘗試設計吧

（廣告傳單、海報、告示板等）

64 / 用「重點不明的傳單」當作反面教材

要傳達的重點不清不楚、資訊破碎分散，會造成受眾很大的負擔。在設計中具備吸睛作用的廣告標語如果同時有兩個以上的要素，或是風格不統一，就會「讓人找不到重點」。

SINCERITY 兩個以上的廣告標語會造成混淆

右下方的傳單，讓人搞不懂它是想宣傳汽車共享＆公共自行車服務，還是要宣傳半價優惠活動。

試乘服務對大眾來說也有「免費」的意思，所以在傳單中段刊登「半價」兩個字，可能會造成混淆。尤其是單一頁面的資訊不統一，感覺就像一個人同時在說兩件事一樣，會讓讀者產生疑慮。

SINCERITY 不同種類的條列式說明，會模糊重點

除此之外，頁面上出現好幾種①②③、（1）（2）（3）也會造成混亂。

BEFORE 讓人搞不清楚重點，亂七八糟

SINCERITY 指引的目標只能有一個，否則會造成混亂

　　如果同時出現好幾個洽詢資訊，會讓人搞不清楚該聯絡哪裡，所以資訊的出處要精簡成一個。

SINCERITY 設計風格沒有一貫性，也會造成混亂

　　前一頁的傳單沒有好好彙整資訊，還用了太多字體和框線。下方範例統一了設計風格，讓整體看起來有一貫性。

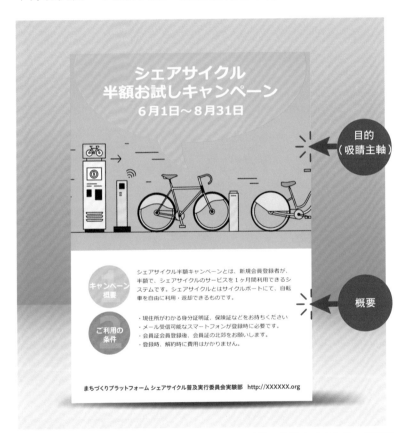

AFTER 把想傳達的主題精簡成一個，資訊整理清楚，資訊出處也改得一目瞭然

65 / 用設計表現「目的」

如果沒有明確表現出「想傳達的意思」，也就是設計的目的（公布消息、招攬顧客等），那就沒必要談論內容了，因為根本沒有人會看這種設計。

倘若設計的主要目的是「公布消息」，那就不要貪心地想順便夾帶其他目的。果斷排除它們、改用其他媒體來傳達，讓設計看起來簡單清楚才是最重要的。

SINCERITY 設計的目的是讓人願意看標語

自治團體和公家機關發送的傳單，往往都塞滿了資訊。如果資訊不整理清楚，會讓人覺得「很難懂」。反之，整理好的資訊才會給人「容易看、很好懂」的印象。所以資訊的設計也要多花點心思。

SINCERITY 明確標示「來自哪裡、對象是誰」

資訊的出處是哪裡，要明確標示出來。不管標語下得再怎麼吸引人，只要出處不清楚，就會缺乏可信度。

BEFORE 看不懂想說什麼、好難讀

SINCERITY 用清新的風格明確標示資訊出處

資訊出處要標示得清楚又好懂，不需要添加底色、插入邊框等多餘的效果。

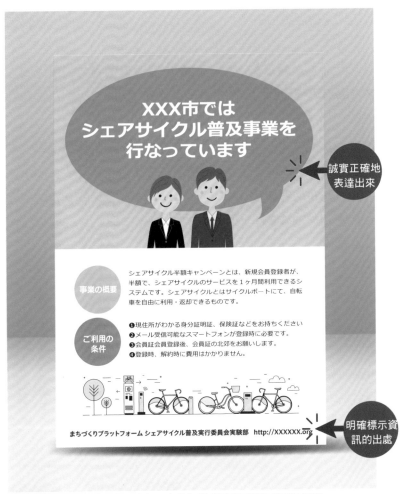

AFTER （看了廣告標語後）馬上就知道「原來最近有推出這個啊～」

66 / 用目標族群作為吸睛主軸

我在原則 03 已經談過，站在觀看者的角度做設計，才能讓對方了解「這是給我看的廣告」。

所以，直接把傳達的客群當作吸睛主軸，是最標準的設計手法。

我們常說「物以類聚」，為了用廣告將宣傳的對象吸引過來，就多花點心思把他們的形象設計成圖像和標語吧。

SINCERITY 說明文字太長太多，會讓人覺得「麻煩」

論文報告、專業書籍等傳播資訊，有多少分量就有多少價值；但要是在海報、廣告傳單中放入太多資訊，就會變成「噪音」，讓人光是閱讀就覺得痛苦、麻煩。

比方說，如果以每天忙著帶孩子、分秒必爭的媽媽為目標客群，就要全力設法讓她們第一眼看到廣告就感到「有親切感」「很好懂」，以便引導她們上網查詢詳細的資訊。盡量刪減不需要的資訊，也是設計必備的工夫。

BEFORE 頁面塞滿了資訊，光是閱讀都讓人嫌麻煩

SHARE 「鏡像神經元」的法則

「開朗樂觀的人，會吸引同樣開朗樂觀的人」，這種物以類聚的法則，也同樣反映在設計上。

舉例來說，如果你在設計傳單時，想像一個「家裡有幼兒的媽媽拜託爸爸照顧寶寶、自己出門去附近買一下東西」的畫面，那只要將這個假想對象直接呈現出來，就能吸引「宣傳對象」的目光。

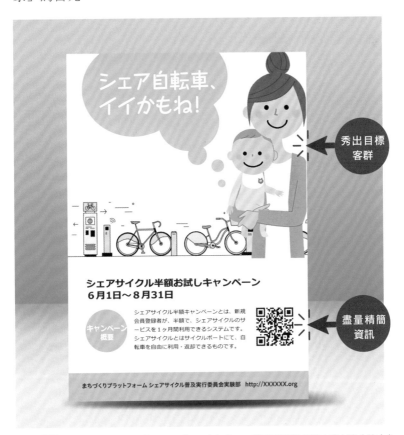

AFTER 如果想讓人覺得「這個好像很適合我」，就要秀出這個「（像）我（的人）」

67 / 展現魅力，吸引人氣

上一節的「秀出目標客群」還有個進階技巧，就是讓目標客群看見他所追求的「Benefit（夢想畫面）」。
Benefit 本來是利益、恩惠的意思，但是在設計表現上可以解讀成一種動機，讓人看見「商品（服務）帶來的幸福情景或情節」後，願意發起實際的行動。

UNIQUENESS 想像不出畫面，就不會產生興趣

如果放入的資訊量太大，讓使用者難以想像畫面，他們自然就興趣缺缺。

追根究柢來說，一張傳單不僅難以閱讀，還讓人失去興趣的話，使用者就會認為「這跟我無關」。一旦讓人產生這種想法，那張傳單就只會進垃圾桶了。當然，傳單絕對不是設計來丟進垃圾桶的吧。

先站在使用者的立場，想像對方「唯一想知道的事」，在腦海中描繪畫面吧。

BEFORE 頁面塞滿了資訊，讓人感覺很麻煩

IMPRESSION **以使用者的「夢想畫面」為訴求**

　　「感覺很有魅力」的情景或情節，會比用道理講出正確答案，更容易激發觀眾想像「自己感覺到了什麼」。

　　要在設計過程中結合製作者「想傳達的事」和觀眾「想知道的事」。雖然作法並沒有硬性規定，但是用圖像展現魅力、吸引人氣是非常重要的。

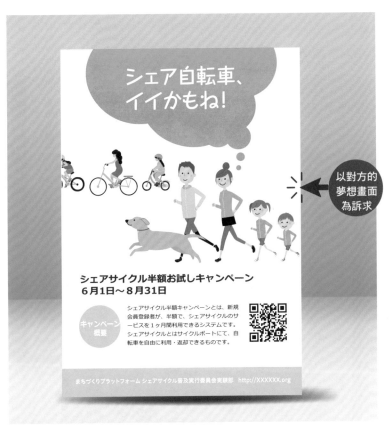

AFTER　只要讓人覺得「無負擔的簡單生活應該很適合我們」就行了

68 / 安排「視線的流向」

戶外的看板或告示板，最重要的是能夠從遠方清楚看見，並且安排「視線的流向」。

這裡以山口縣防府市「防府花燃大河劇館」開幕之際，用我實際建議、改善設計後的作品實例當作範本來解說。

UNIQUENESS 不要讓設計元素互相打架

下方的草案裡，除了大河劇館的告示以外，還加了指引的箭頭、三張觀光名勝的圓形照片、兩個吉祥物和主題標誌，導致版面亂七八糟，讓人記不住重點；右下的箭頭看起來也不是指向會場的方向，而是指著文字列。

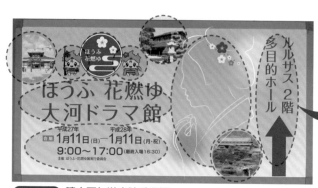

BEFORE 讓人不知道應該看哪裡

ACCESSIBILITY 先讓人看見主題標誌，再看詳細資訊

　　刪掉無助於達到目的的元素，並將「防府花燃大河劇館」和「會場方向」這兩個主要資訊分開，設計成觀看者會先注意到標題和吸睛主軸、接著才看向指引箭頭的配置。

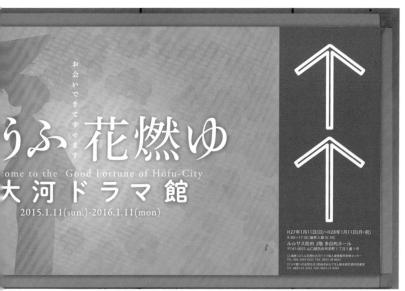

AFTER 讓人一眼就知道「原來這裡增設了大河劇館」「只要直走就好」

69 / 分散資訊並製造強弱，讓人從遠方也能看得一清二楚

數位告示板或廣告影片等會切換畫面的媒體，如何取捨傳達的資訊是很重要的事。不只有圖片影像需要設計，資訊也要經過編排設計，才能讓人記住。

IMPRESSION 將過度豐富的內容分配給不同媒體呈現

　　下方是將剛才的海報依目的分割的範例。先把大河劇館的主要訴求、會場的指引箭頭、觀光名勝指南分開，讓它們自成一個主題，這樣看起來會更實用、更清楚、更好懂（版面也更簡單）。

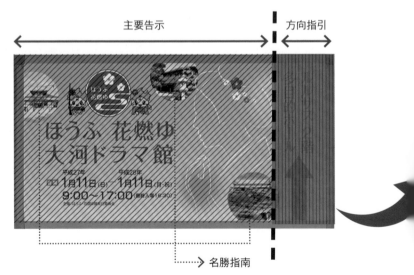

BEFORE 資訊塞太多，讓人搞不清楚的導覽海報

原始海報中的箭頭，會讓人看不懂是指向文字、還是指向會場的所在地？所以這裡放大箭頭，並將其他資訊縮小，讓人一眼就知道它指引的方向。

ACCESSIBILITY 視線的誘導要強調「箭頭」

原始海報中的箭頭，會讓人看不懂是指向文字、還是指向會場的所在地？所以這裡放大箭頭，並將其他資訊縮小，讓人一眼就知道它指引的方向。

UNIQUENESS 基本上一個頁面放一個訊息

框成圓形隨意點綴在各處的觀光名勝照片，可以只用一張「防府天滿宮」，或是只用一張「毛利庭園」，重新設計成一個頁面只放一個景點的架構。

主要告示

方向指引

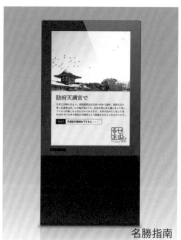

名勝指南

AFTER 變成有強有弱、清楚好懂的設計

70 / 做成可延展成任何尺寸的設計

當設計需要延展在各式各樣的媒體上時，如果上下左右能分割成容易更動的區塊（又叫作設計的「元素」），就可以因應任何狀況延展樣式。

`SHARE` 依「吸睛主軸」「說明」「背景」來區分元素

　下面是橫式的引導海報，根據前一節說明的順序，先刪除不需要的元素，再將必需的部分分割成塊，就能輕易更動尺寸、延展成各種樣式的版面。

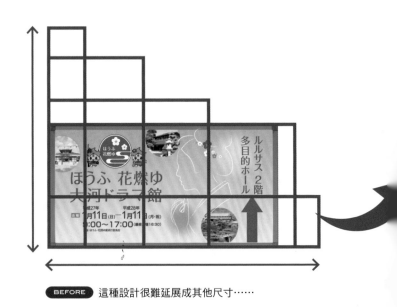

`BEFORE` 這種設計很難延展成其他尺寸……

SHARE　**不論是橫式還是直式，都能輕易更改尺寸**

　　下方是我爲實際的活動製作的設計套組。

　　像這樣先依照「吸睛主軸」「說明（標題）」「背景」來分割，就能任意更改成正方形、橫式、直式，任何尺寸都適用。

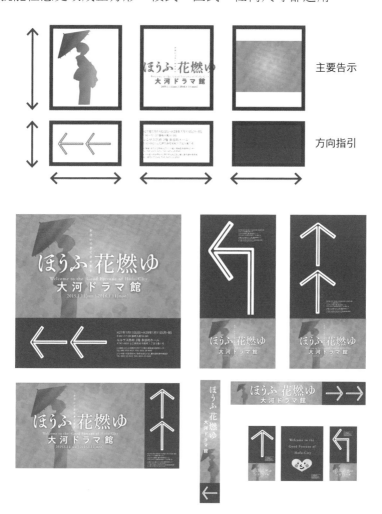

主要告示

方向指引

AFTER　更改尺寸變得更容易了

71 / 增加資訊時要善用網格

到目前為止，我已經強調過資訊要盡量精簡才容易傳達，但難免還是會遇上實在無法刪減資訊的時候。這種時候不要像之前提過的錯誤示範一樣，讓資訊散亂在各處，要先在版面上預設「網格（排版用的格線）」的位置再設計。

IMPRESSION 最簡單的版面就是從單欄開始

用「單一標語、單一視覺」、前導標題和標誌這些簡單的素材，先編排出基準的設計版面。這裡編排成白色基底，文字靠左對齊的寬鬆版面。

IMPRESSION 雙欄很難均衡編排元素

右方的範例設置了雙欄格線作為基準（欄位格線並不會實際顯示出來），但雙欄設定其實不容易均衡編排元素，我不建議使用。

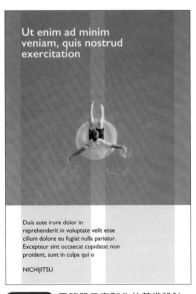

STEP1 用簡單元素製作的基準設計

IMPRESSION　**只要設置五欄，再多也放得下**

　　資訊量增加時，如果想快速重整版面時，可以將版面設置成三～五個欄位。

　　下方是五欄的範例，包含主要標題、前導標題、含兩張照片的主體區塊、詳細說明、標誌都整齊地排進去了。只要設置成三～五個欄位，即可均衡編排各個元素，也容易彙整資訊，非常推薦採用。欄位數量可以依編排的物件分量和內容來決定。

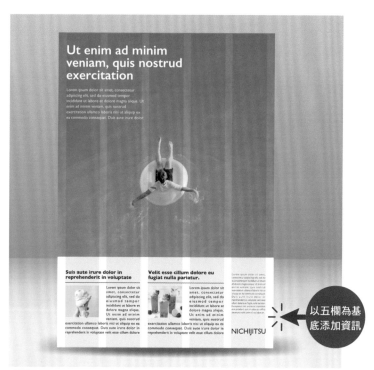

STEP2-1　設定成五欄，再添加資訊

下方兩個範例，分別是設置成三欄、四欄後再添加資訊的成品。從範例中應該可以看出即使資訊量再多，也能編排得十分均衡。

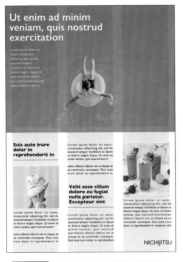

STEP2-2　設定成三欄再添加資訊

STEP2-3　設定四欄，再添加資訊

72 / 三種廣告傳單的模版範例

只要有網格的概念，就能大致依照本文的內容，套用常見的傳單模版。

這裡以一張廣告傳單為基礎，設計了三種範例。分別是有兩位講師的模版、讓圖像顯得寬敞的橫式海報風模版（類似 SNS 的橫幅廣告）、以及明確表現內容資訊的模版。

IMPRESSION　承襲「單一標語、單一視覺」的表現手法

如果要以一張廣告傳單為基礎，延展出各式各樣的版型時，基本規則就是「承襲主軸的部分」。

比方說，如果是有兩位講師的講座傳單，只要沿用基本的架構要素，就能設計出統一感。

假使要改成橫式海報或是橫幅廣告，也只需調整主要標題和圖像的尺寸後繼續沿用，就能讓觀看者聯想到「這是一系列的」。

BASE　前面出現過好幾次的傳單

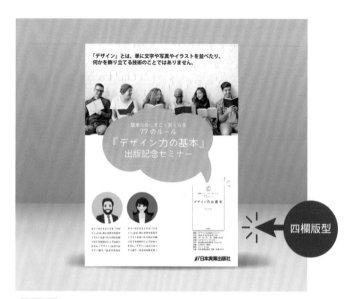

PATTERN1 用圓框呈現登台者

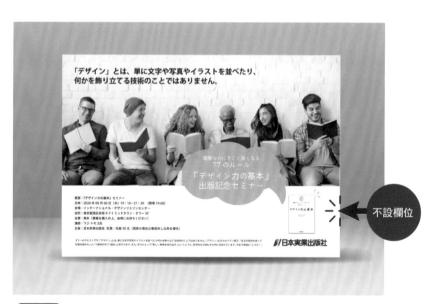

PATTERN2 改成橫式，排成類似海報的感覺

IMPRESSION **即使更動尺寸和元素，也要注重統一感**

　　吸睛主軸的圖像盡可能不要更動，並保留放本文和詳細資訊的空間。即使內容增加，只要盡量配合主軸所占的比例，不管改成什麼尺寸，都能營造出統一感。

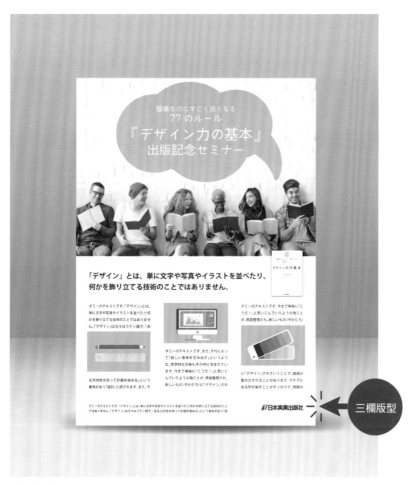

PATTERN3 使用三欄的網格，刊登更豐富的內容

73 / 字體最多用兩種

有些人會因為可用字體很多，就為每一種資訊要素套用不同的字體。但從整體的統一感、易讀性來看，實在不建議使用太多種類的字體。

要把使用同一字族的字體視為設計原則，即使改動了標題和本文，也要將字體控制在兩種以下，設計看起來才時尚。

ACCESSIBILITY 不要混用各種字體

我在字體的章節已經提過，字體要以易讀性為優先，基本上只用黑體或明體。如果想用特殊字體，最好要避免混用不同種類的字體。

ACCESSIBILITY 依目的和功能性選擇字體

廣告標語要使用可以讓人一目瞭然的字體，本文則是以容易閱讀的字體為優先，注重字體的目的和功能性。

如果字體名稱帶有 UD，就代表它是通用設計（Universal Design）的意思（具備通用性的字體）。所以平常使用時，可以多多注意字體

BAD 不可使用太多種類的字體

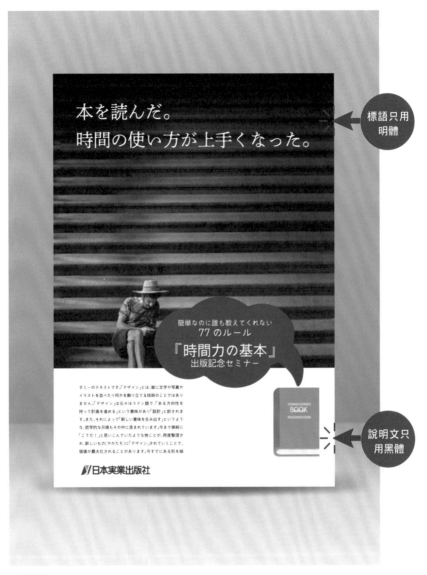

清爽多了！字體縮減成標題（Nijimi 明體）和本文（黑體）兩種

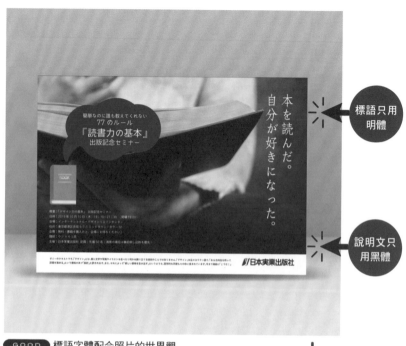

標語只用明體

說明文只用黑體

GOOD 標語字體配合照片的世界觀

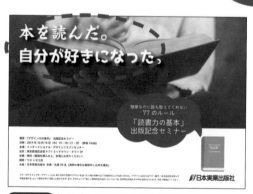

BAD 標語字體沒有配合照片的世界觀

74 / 傳達對象為三十人以內時

設計前，要先知道內容是部門內的懇親會、鋼琴教室的聖誕節派
對、兒童聚會活動等，分清楚是「給親朋好友的訊息」還是「給
外界大眾的訊息」。不論是哪一種，最重要的都是傳達名目、
時間、內容等重點。

SHARE　遵循規範、注重共鳴力，旨在簡潔明快的溝通

如果是要做「通知單」「指南」等溝通媒介，那就一切從簡。
只要用「給各位〇〇〇，〇 月〇 日將舉辦〇〇〇」這種格式就
可以了。

75 / 傳達對象為三百人以內時

即使人數有一定的限制，但是給不特定多數人觀看的設計。即便只是公司內部的文宣，還是建議使用通用且標準的表現手法。不同的表現方式也能製造出不同的效果。

IMPRESSION 用「留白」暗示重點的所在之處

如果有想要強調的訊息，並不是只要放大文字就能製造強烈的效果。要多注意視線的流向、留白空間、以及傳達的順序。此外，正式工整的印象可以利用版面的外邊距或留白來營造。

SINCERITY 不加白邊和陰影，才能營造出誠實的印象

有些人會爲了凸顯文字而加上描邊或陰影的效果，但這樣會導致閱讀困難。可以花點心思調整嵌字的位置、改變照片的裁切方式、調整深淺度，這些方法都能讓文字更醒目。

ACCESSIBILITY 釐清主副關係

哪個是主要標題、哪個是前導標題，一定要區分清楚。

BEFORE 版面塞滿太多元素

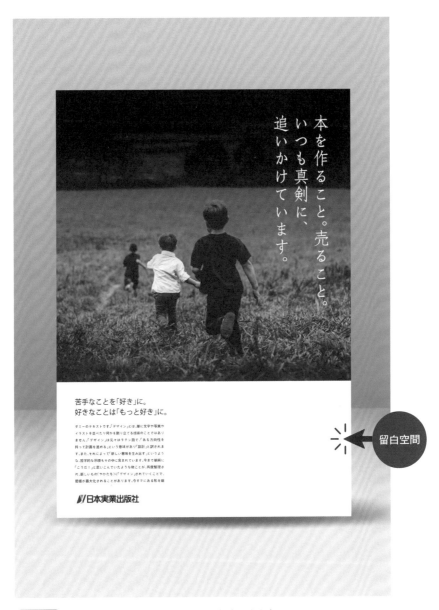

留白空間

製造「留白」，讓人知道這裡寫著重要的訊息

76 / 傳達給大眾的設計

各位要記住，簡單的設計才能將資訊傳達給更多人。
不少人懶得閱讀太瑣碎的資訊，所以資訊要盡可能整理得越精
簡越好。另外也不要用太小的文字，並保持背景和文字的色彩
對比。

SINCERITY 不添加裝飾，外邊距和設計風格要保持一致

很多人會幫標誌和文字加上陰影，但除非你的編排技術非
常好，否則這樣會顯得設計品味不佳。

把可以刪除的特效全部拿
掉，並且將整個版面的色數，包
含背景色在內縮減成三種顏色，
外邊距和設計風格也要統一。

ACCESSIBILITY 保持色彩對比度

文字放在背景上可以看得清
楚嗎？編排時也要注意版面轉換
成灰階模式後呈現的色彩深淺。
保持色彩的對比非常重要。

BEFORE 用了太多設計元素、設計
技巧，讓人看不懂要表達
什麼

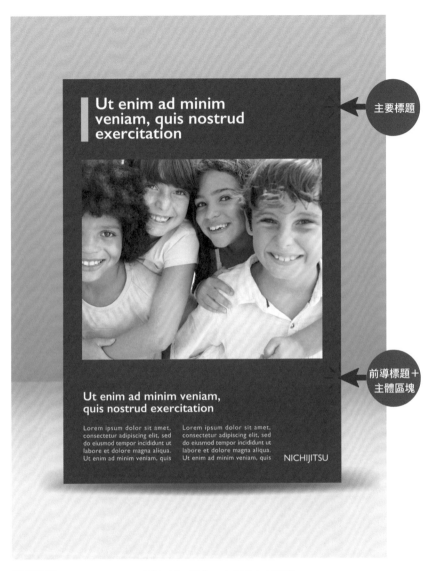

主要標題

前導標題＋
主體區塊

AFTER 整理主要標題、前導標題、欄位，方便更多人閱讀

77 / 把設計延展到各式各樣的媒體上

為了讓設計可以延展成告示板、智慧型手機、平板電腦、計程車廣告這些電子媒介和其他各式各樣的媒體，必須先決定好設計規則。

設計規則只要簡單就好，建議事先將它明文化，訂定出「設計方針」。

SHARE 照片基本上要單獨使用，避免拼貼

如果只以海報之類的平面媒體為主體，將預定做成主視覺圖的照片拼貼成橫幅長方形的話，顯示在直式裝置內的設計成品左右就會被切掉。因此設計時，要盡量選用上下左右被裁切也無妨的照片。單獨使用每一張照片、不拼貼，才能做出方便分享、共用的設計。

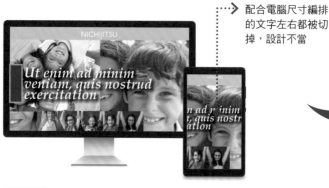

⋯⋯➤ 配合電腦尺寸編排的文字左右都被切掉，設計不當

BEFORE 不要在橫幅廣告裡拼貼照片

ACCESSIBILITY **不要在照片上嵌入文字物件**

　　盡量不要在圖像上嵌入廣告標語或文字。如果實在非這麼做不可，那就不要用圖像當背景，多花點巧思讓「文字」顯得更生動。

IMPRESSION **字體最多只用兩種**

　　將整個版面的字體種類縮減成兩種即可。

　　部分字體可能會因為電腦作業系統的相容性而無法顯示，這時就需要事先制定的設計方針、設定好字體的優先順序。妥善管理整體的設計，替代用的字體才會顯示出來。

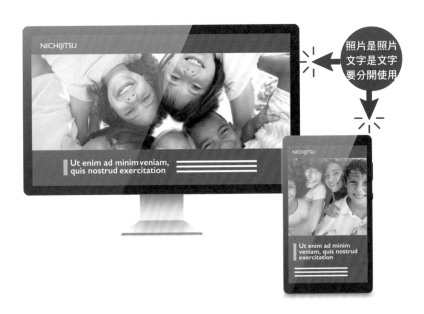

AFTER 照片和文字要分開編排，保持設計風格的一貫性

重點整理

- ✔ 兩個以上的「廣告標語」會造成混淆

- ✔ 出現太多①②③、（1）（2）（3）之類的條列式
 說明，也會造成混亂

- ✔ 指引的目標只能有一個，否則會造成混亂

- ✔ 設計風格沒有一貫性，也會造成混亂

- ✔ 明確標示想傳達的主題

- ✔ 資訊過多就要整理

- ✔ 將目標客群設計成吸睛主軸

- ✔ 利用物以類聚的法則

- ✔ 以使用者的「夢想畫面」為訴求

- ✔ 安排「視線的流向」

- ✔ 分散主題，製造強弱

- ✔ 要做成可改成橫式、直式等任何尺寸的設計

- ✔ 增加資訊時要善用網格

- ✔ 字體最多只能用兩種

✔ 為重要訊息製造留白

✔ 留白有「暗示」重點的功能

✔ 若是想傳達給大眾，就要做成簡單的設計

✔ 除非有必要，否則一律刪除裝飾和框線

✔ 避免拼貼照片的手法

✔ 字體的種類最多只用兩種

✔ 設計要顧及通用性

日常生活也不可或缺的「基本設計力」

超越言語障礙的「Flush Button」

　　前往紐約、荷蘭等推廣多元化的歐美大城市旅行時，經常可以看見下方這種類型的「Flush Button」。這是將廁所馬桶的沖水量，設計成用圓的大小或面積來標示的按鈕。

　　不只是圓形，我也見過四方形的按鈕，兩者都只要一眼就能看出「大的那邊沖水量比較多，小的那邊沖水量比較少」。

　　最近我接觸的專案計畫當中，大多數都是以「多國語言」「推廣多元化」為重大指標。如果是這種設計，就不必擔心「馬桶沖水的『水量大』要怎麼翻譯」之類的問題了。這也算是實現「多國語言」「推廣多元化」的一種設計，也是「設計要讓人理解才有價值」的最佳典範。

只由大圓和小圓組成的按鈕，沒有文字

保證不迷路的機場「方向指示箭頭」

　　這是我在英國希斯洛機場發現的轉機航廈方向指示箭頭。走廊的牆上印著超大的黃色箭頭，上面寫著「Terminal 2 & 3」，絕對不可能有人搞錯方向。

　　我算是方向感非常差的人，即使手上有 Google Map，還是

常常在東京都內迷路（明明是土生土長的東京人）。這可能也跟我本來就是路痴有關，不過仔細一想，不管是東京的地下鐵還是首都高速公路，都太想把方向指引得很詳細，結果反而設計出很多複雜的指引標示。

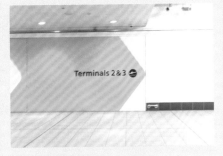

希斯洛機場的轉機航廈方向標示

　　特別容易讓我迷路的標示，就是朝道路正中央畫下來，末端卻又分岔成好幾個方向的箭頭。如果是像上圖希斯洛機場那種箭頭的話，至少能讓人確定「前進的方向沒有錯」。

　　對當地不熟悉的人、有語言障礙的人、容易不小心搞錯的人（就是說我）……如果城市裡能夠為了幫助這些人，增加更多簡單好懂的設計的話，世界一定會變得更美好。這或許也可以說是「基本設計力」的最終目標吧。

後記

「宇治小姐，決定了！我們就用這份案子吧！」

「啊，真的嗎？哇！太好了！」

「最後該說是靠直覺還是什麼的……總之這份案子跟我們之前整理好的條件和策略全都吻合，無可挑剔！」

「是吧。其實我想過這樣做是不是有點太冒險……不過我個人也喜歡這種設計，太好了！」

即使我從事設計師這一行已經很久了，但是定稿的那一瞬間，對設計師來說就像是最重要的儀式一樣。就連我在寫這篇「後記」的這一瞬間，剛好也有一份設計稿件雀屏中選、準備上市。

我還在當設計助理的時期，曾聽過一位堪稱廣告界大人物的專業設計師說了這麼一句話，至今依舊深深烙印在我的心底。

「選擇比製作辛苦多了。」

意思是，製作這個動作，在某種意義上只要持續下去，就能延伸出無數種做出好作品的可能性。

但另一方面，選擇這件事，實在是非常困難，在設計以外的領域恐怕也是同樣的道理。從這些考量過時代的變化、成果仍處於未知的狀態，或是向未琢磨過的設計雛型中「選擇」某

些稿件，同時也等於是捨棄了其他稿件。

而且這個判斷，總是伴隨著責任。

鹿兒島設計獎是鹿兒島市人才培育事業的專案企畫之一，我擔任這個獎項的評審已經有七年左右了。老實說，我經常在評選作品時，總是心想：「要從這麼多甄選作品中，選出一件實在好難……」

當然除了我以外，還有站在新聞媒體角度的評審、站在商業經營角度的評審，加上事務局和市公所的人員，大家一起滿頭大汗選出得獎的作品。其實，我從很久以前就一直希望能將當時討論的情景分享給更多人知道。

我們並不是單純依照作品的形象來選擇，而是會提出「為什麼這份設計不妥」「為什麼這份設計比較出色」，每一個選擇都有具體的理由。而理由的根據，就是設計所傳達的「目的」。

我在本書開頭已經提過，設計「要釐清想傳達的目的」，但是要釐清這個「目的」並不是那麼簡單的作業。

這項作業至少需要具備「設計的基礎」。這就是為什麼我會一直不斷向非設計從業人員宣導「設計的基礎」。

當我在處理書中出現過的山口縣防府市的設計專案時，剛好也和最高負責人談過「設計的基礎」。雖然解釋的時間有限，不過負責人很快就理解了設計的原則，並配合調整成正確的施策方向。那一刻，我親身體會到了「判斷設計的人所具備的基本設計力」究竟有多麼重要。

寫完這本書時，我覺得自己寫得非常愉快，甚至有點捨不得畫下句點。但我敢說，本書一定能讓大家更加接近選擇設計、

或是自己著手設計的實際狀況。

　　糟糕的設計會讓人無法閱讀、無法理解，當然也不會留下任何印象，更無法達到任何成果。不過，只要大家都能學會「基本設計力」，這個世界就會大不相同。

　　也就是說，大家都能選擇、製作出更多令人一目瞭然、清楚易懂的設計。如此一來，比現在更美好的世界將會歷歷在目。

　　為了成就這樣的未來，我們就一起先來打敗那些糟糕的設計吧！

　　我誠心希望，這本書能夠對大家的生活有所助益。

参考文献

『Research & Design Method Index - リサーチデザイン、新・100 の法則』（BNN 新社）
『コトラーのマーケティング 4.0 スマートフォン時代の究極法則』（朝日新聞出版）
『誰のためのデザイン？―認知科学者のデザイン原論』（新曜社）
『ポール・ランド、デザインの授業』（BNN 新社）
『日本の伝統色―その色名と色調』（青幻舎）
『フランスの伝統色』（パイインターナショナル）
『生まれ変わるデザイン、持続と継続のためのブランド戦略』（BNN 新社）

もっとデザインを学びたい人へ - おすすめデザイン書 -
『インタフェースデザインの心理学 ―ウェブやアプリに新たな視点をもたらす 100 の指針』
（オライリージャパン）
『人を動かす」広告デザインの心理術 33』（BNN 新社）
『Design Rule Index 要点で学ぶ、デザインの法則 150』（BNN 新社）
『デザインの教室 手を動かして学ぶデザイントレーニング』（エムディエヌコーポレーショ
ン）
『ノンデザイナーズ・デザインブック ［第 4 版］』（マイナビ出版）
『デザインの知恵 情報デザインから社会のかたちづくりへ』（フィルムアート社）
『UX デザインの教科書』（丸善出版）
『フォントのふしぎ ブランドのロゴはなぜ高そうに見えるのか？』（美術出版社）

顔色、格式等参考網址

https://www.pantone.com/
https://www.myfonts.com/
https://note.fontplus.jp/
https://www.morisawa.co.jp
https://material.io/
https://design.google/
https://fonts.google.com/
https://blogs.adobe.com/japan/creativecloud/design/
https://fonts.adobe.com/
https://www.microsoft.com/design/
https://www.microsoft.com/design/fluent/
https://francfranc.io/
https://francfranc.io/design-system-guidelines

筆者網站

https://medium.com/@UJITOMO
https://twitter.com/UJITOMO
https://www.instagram.com/ujitomo/
https://unsplash.com/@ujitomo
https://note.mu/ujitomo
https://www.pinterest.jp/ujitomo/
https://www.facebook.com/tomoko.uji

內文圖面版權

www.booklife.com.tw　　　　　　　　　　reader@mail.eurasian.com.tw

Idealife　032

基本設計力：簡單卻效果超群的77原則
簡単だけど、すごく良くなる77のルール デザイン力の基本

作　　者／宇治智子
譯　　者／陳聖怡
發 行 人／簡志忠
出 版 者／如何出版社有限公司
地　　址／台北市南京東路四段50號6樓之1
電　　話／（02）2579-6600・2579-8800・2570-3939
傳　　真／（02）2579-0338・2577-3220・2570-3636
總 編 輯／陳秋月
主　　編／柳怡如
責任編輯／丁予涵
校　　對／柳怡如、丁予涵
美術編輯／林韋伶
行銷企畫／詹怡慧、朱智琳
印務統籌／劉鳳剛、高榮祥
監　　印／高榮祥
排　　版／杜易蓉
經 銷 商／叩應股份有限公司
郵撥帳號／18707239
法律顧問／圓神出版事業機構法律顧問　蕭雄淋律師
印　　刷／龍岡數位文化股份有限公司
2020年4月　初版
2020年11月　4刷

DESIGN RYOKUNO KIHON © TOMOKO UJI 2019
Originally published in Japan by Nippon Jitsugyo Publishing Co., Ltd.
Traditional Chinese language translation rights arranged with
Nippon Jitsugyo Publishing Co., Ltd. through AMANN CO., LTD., Taipei.
Chinese (in Tradition character only) translation rights © 2020 by
Solutions Publishing, an imprint of Eurasian Publishing Group

設計是「掌握計畫成功的關鍵、為創造而生的知識、教養」。
設計只要夠正確、夠美觀，就能讓商品的銷售量暴增，公司的氣氛就
會變得開朗活潑，徵才的應徵人數就會有驚人的飆升……好處多得不
勝枚舉。

—— 《基本設計力：簡單卻效果超群的77原則》

◆ **很喜歡這本書，很想要分享**

圓神書活網線上提供團購優惠，
或洽讀者服務部 02-2579-6600。

◆ **美好生活的提案家，期待為您服務**

圓神書活網 www.Booklife.com.tw
非會員歡迎體驗優惠，會員獨享累計福利！

國家圖書館出版品預行編目資料

基本設計力：簡單卻效果超群的77原則／宇治智子 作；
陳聖怡 譯.-- 初版 -- 臺北市：如何，2020.04
　　224 面；14.8×20.8公分 --（idealife；32）
　　ISBN 978-986-136-547-3（平裝）
　　譯自：簡単だけど、すごく良くなる77のルール デ
　　　　ザイン力の基本
　　1.設計

964　　　　　　　　　　　　　　　　109002258